김호석 金鎬石

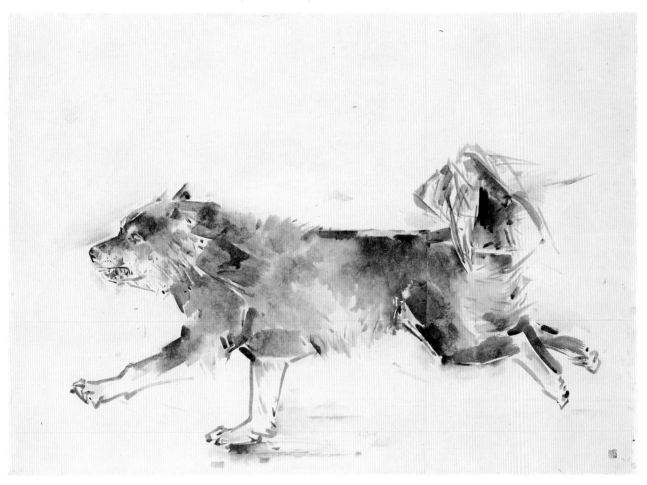

통쾌한 공포 | 105×75cm | 종이에 수묵 | 2006

문학동네

고은(시인)

적멸 寂滅

그이는 사람이 아닌 듯하다.
숫제 어질디어진 귀신인 듯하다.
그이가 그린 누구의 눈과 귀 팔다리나 허리는
저세상에 있는 듯하다.
저세상의 망령들 하나하나를 달래어 잠재우는 듯하다.
혹시 진혼의 미학 그런 것 아닌가.

아무래도 그이는 귀신이 아닌 듯하다.
하염없는 시간의 사람인 듯하다.
그이의 그림은 저세상으로 불쑥 떠난 이 세상의 생령들
하나하나를 불러내 이 세상에 데려다놓은 듯하다.
그렇지 않고서야 어찌도 이다지 그림과 그림 이전의
백지가 함께 놀아나는 것인가.

알타이의 험한 산속 암벽에 새겨진 만고의 그림을
탁본으로 짐작하려 할 때 영하 17도 꽝꽝 언 벽이라
종이가 제대로 붙지 않고 먹물 나부랭이가
제대로 배어나지 않으니 어쩌랴.
홀딱 옷을 벗은 맨가슴 살을 거기에 대어
그 바위를 녹인 뒤 가까스로 한 장의 그림을 떠내다니.
그러고 나면 온통 동상 걸린 몸 회복되기가
쉬운 노릇이 아니었나니.
무릇 예술의 자유란 이런 고행의 딴 이름 아닌가.

그이의 그림은 전에 있던 어느 가풍의 핏줄이기보다
전에 아예 없던 저세상 넋의 핏줄이 아닌지 몰라.
그러니 그이가 여기서는 처음의 사람이리라.

적멸. 아니, 적멸의 삶. 삶의 적멸.

알타이 세상.
거기 몽골 고원의 지평선에 에워싸여본다.

김호석의 그림 느끼기

그 고원에 닥친 조드는 온 세상을 하얗게 뒤덮어버리는
광막한 폭설일 것이다.
그런 폭설 속에서 양떼도 소떼도 말떼도 구몰하고
말 것이다.
이 재앙이 있어 몽골에서의 큰 생사의 바퀴가 이루어진다.
전혀 슬플 것이 없다.
이런 눈 속의 허방에 반신이 푹푹 빠져들며
그이는 몽골 설원에 휩쓸려든다.
하얀 벌판 저쪽에서 반짝 겨울 조각의 반사광이 있었다.
가까이 가니 그것은 눈 속에 처박힌 짐승 엉덩이 끝을
다른 짐승이 파먹으며 남긴 핏자국 얼음이었다.
그이는 그곳을 이듬해 봄에 다시 가보았다.
눈이 좀 녹아 소의 다리 하나가 거꾸로 치켜든 채로
드러나 있었다.
그이는 그곳을 여름에 또 가보았다.
아직껏 녹지 않은 눈 위로 소의 주검이 처박혀 있는 채로

거지반 다 드러나 있었다.
눈보라 치는 날이 며칠이고 이어졌을 때
그 눈 속을 헤집고 땅 위의 풀 한 포기라도
뜯어먹기 위하여 필사적으로 고개를 박아야 했던 것이다.
그래서 그 주검은 얼굴이 땅에 있고 뒷다리가 공중에 있다.
그이는 뒷날의 여름 다시 그곳을 잊지 못해 가보았다.
아무리 고원지대인들 한여름이라 눈이 다 녹았다.
눈 속에 처박힌 소의 주검은 온데간데없고
그 일대에 하얀 꽃들이 무더기로 피어 있다.
거기에 양떼들이 와서 그 이쁜 꽃과 풀잎새를
뜯어먹고 있다.
어떤 죽음은 어떤 삶이다.
그러므로 적멸이 끝이 아닌 줄 누가 모르랴.

김호석 이 사람아 제발 덕분 사람을 못살게 굴지 말거라.
그대 넋도 땅에 처박혀 죽어봐라. 아자.

문명에 활을 겨누다

하늘에서 땅으로 | 189×189cm | 종이에 수묵 담채 | 2005

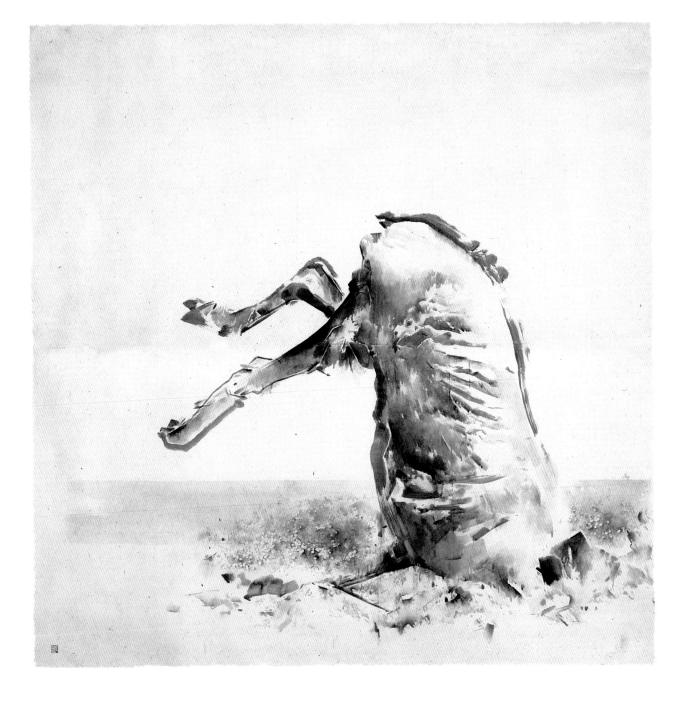

바람의 숨결 | 33×71cm | 종이에 수묵 | 2000

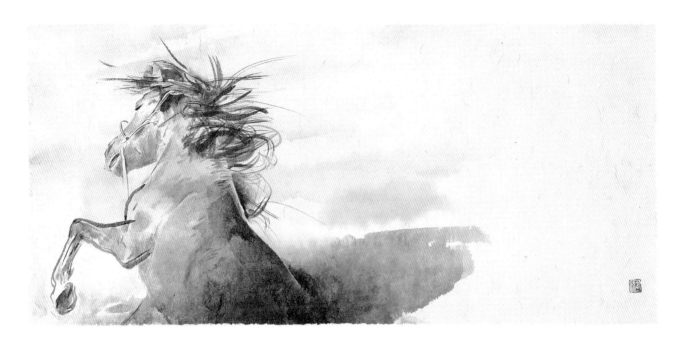

생성 | 142×141cm | 종이에 수묵 | 2004

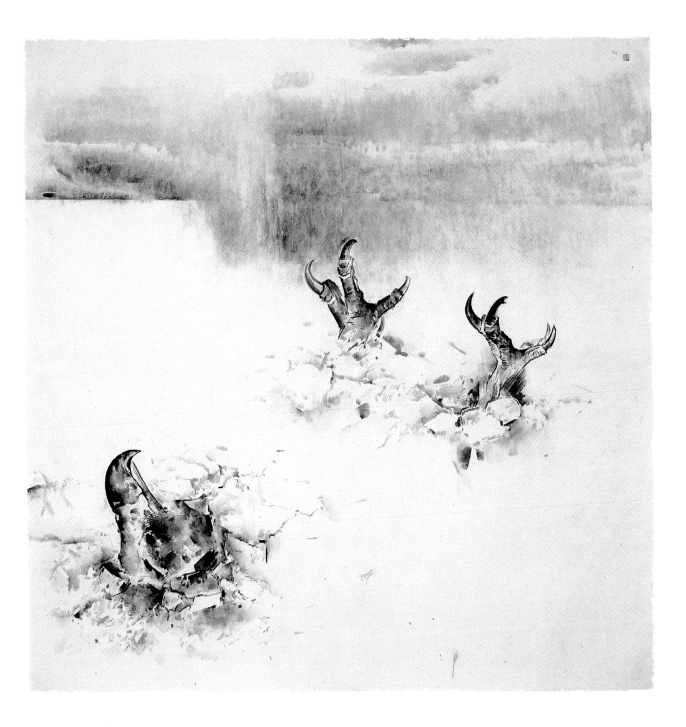

말은 죽어서도 함께 있네 | 96×66cm | 종이에 수묵 | 2005

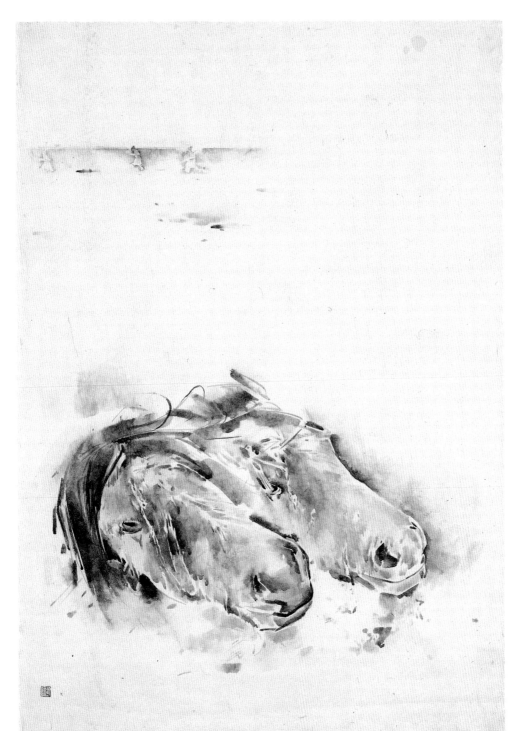

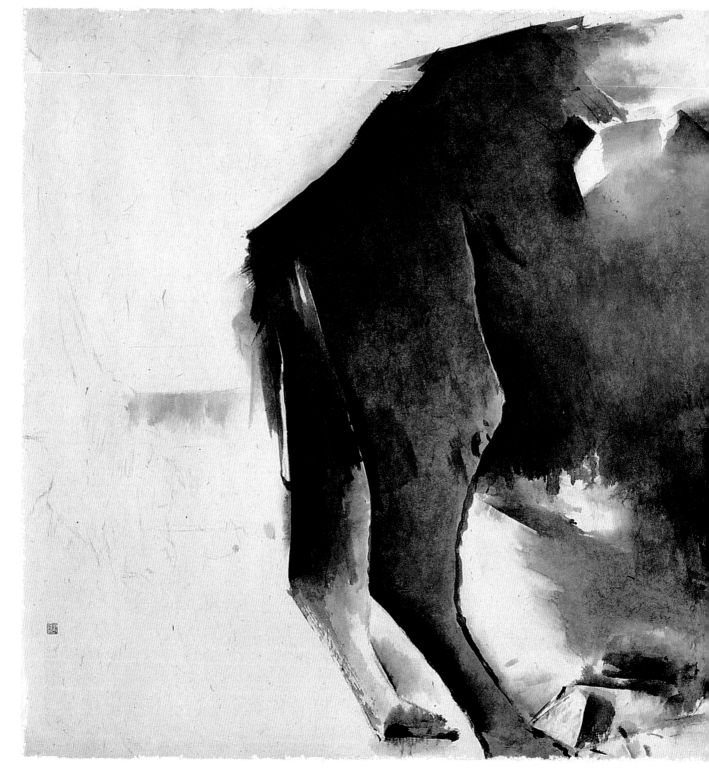

수컷 | 96×189cm | 종이에 수묵 | 2003

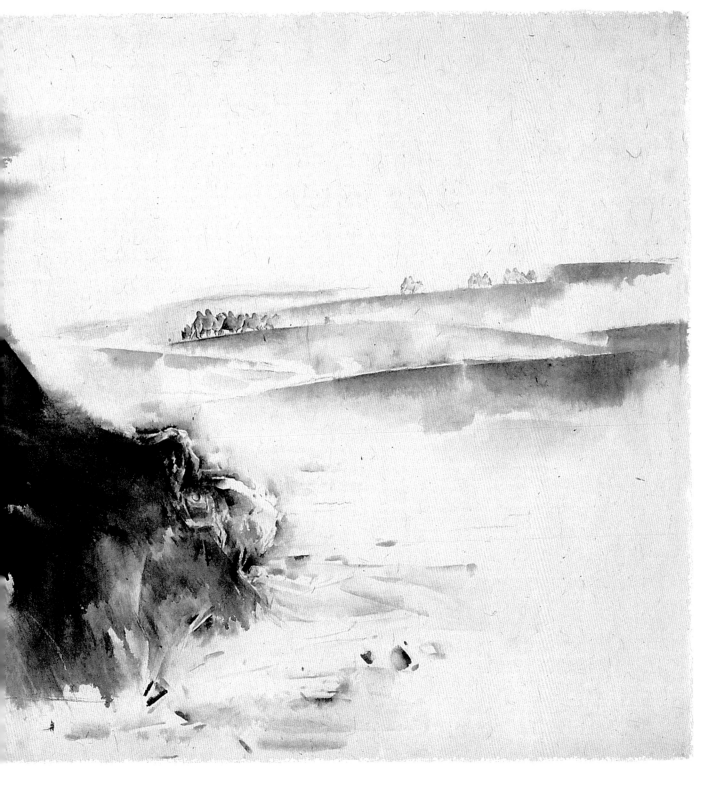

형제 | 144×141cm | 종이에 수묵 채색 | 2002

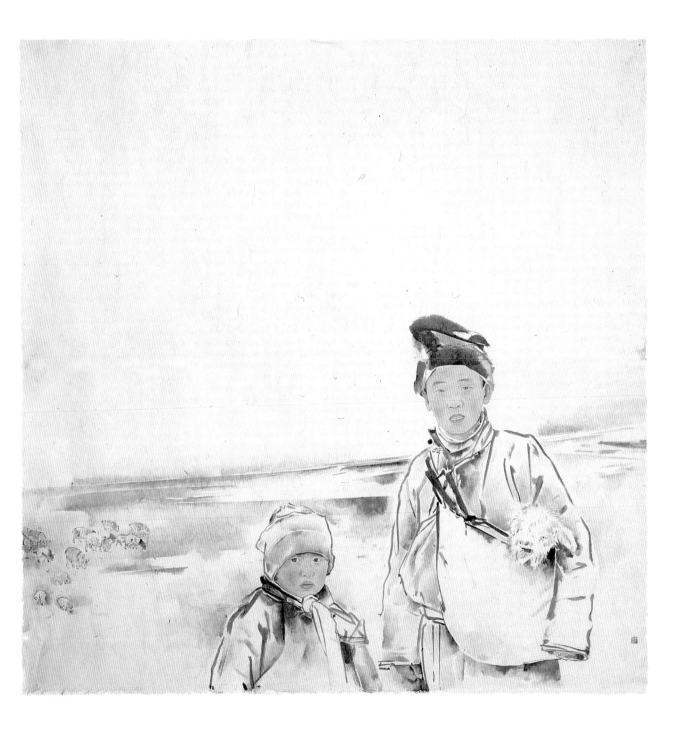

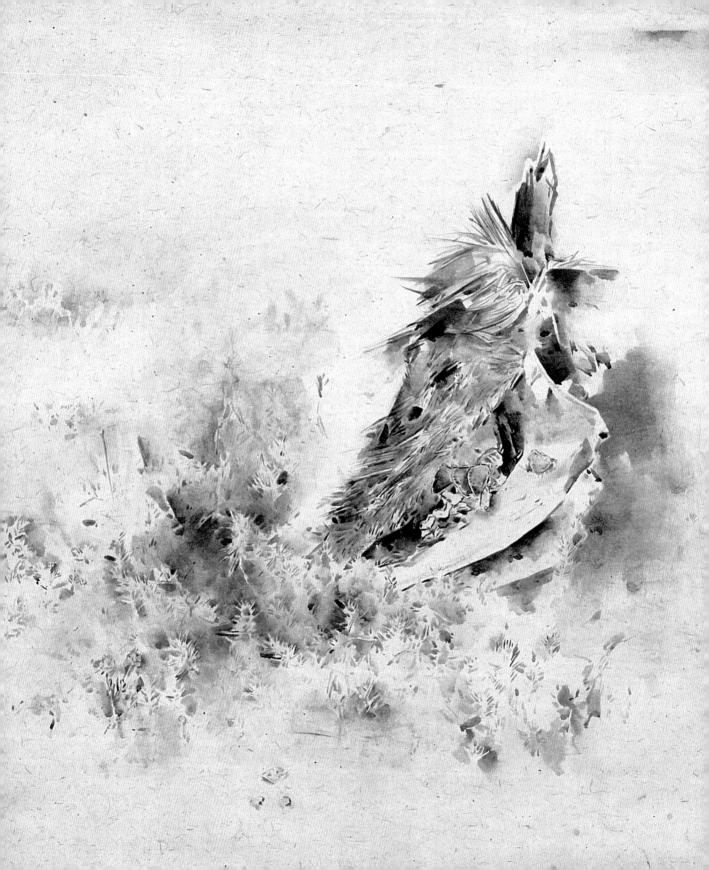

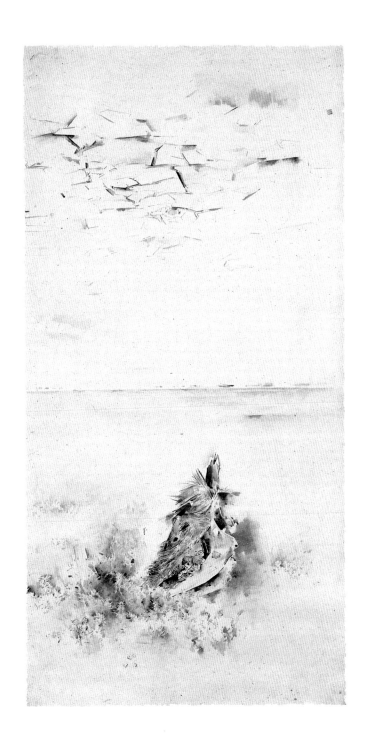

죽음과 나비 | 190×96cm | 종이에 수묵 담채 | 2005

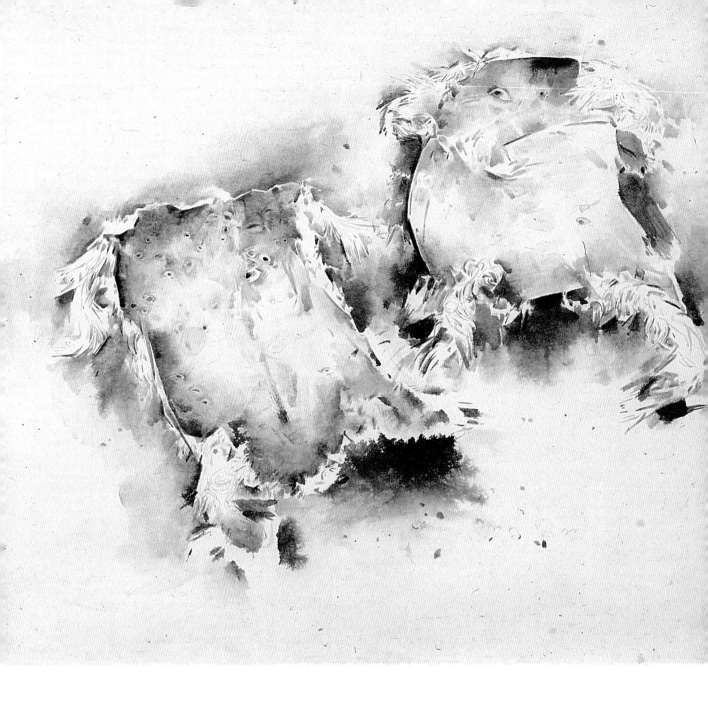

양은 가죽을 남기고 | 190×96cm | 종이에 수묵 | 2005

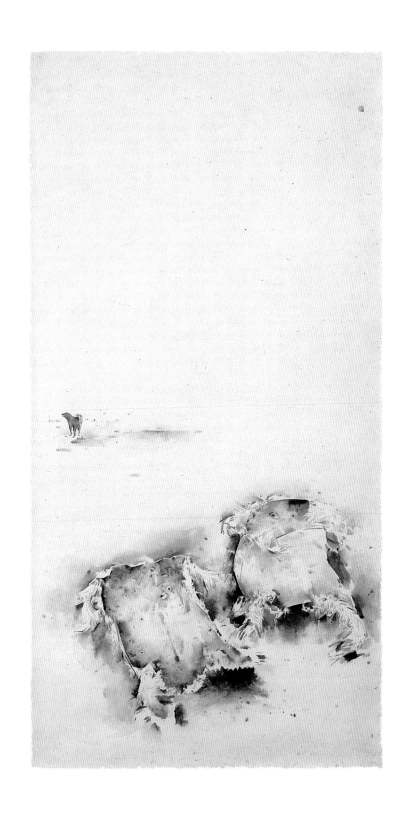

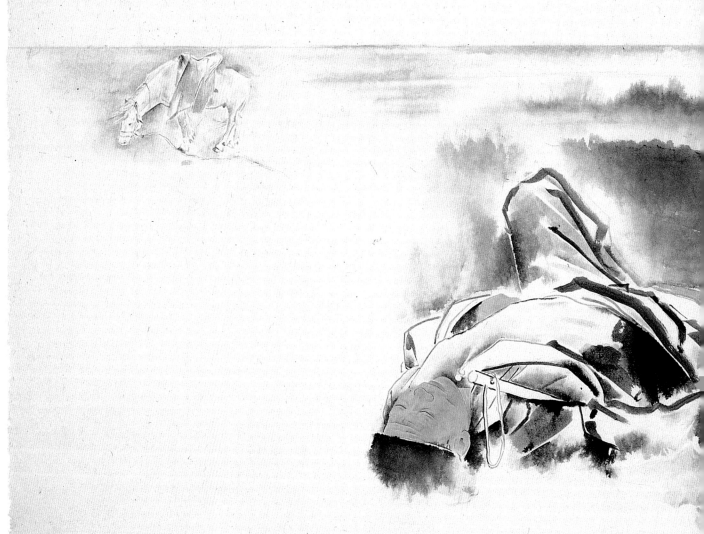

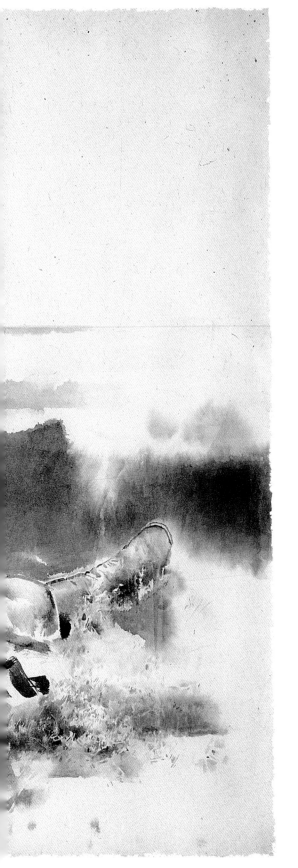

거인의 잠 | 151×186cm | 종이에 수묵 채색 | 2005

경계 | 96×189cm | 종이에 수묵 | 2004

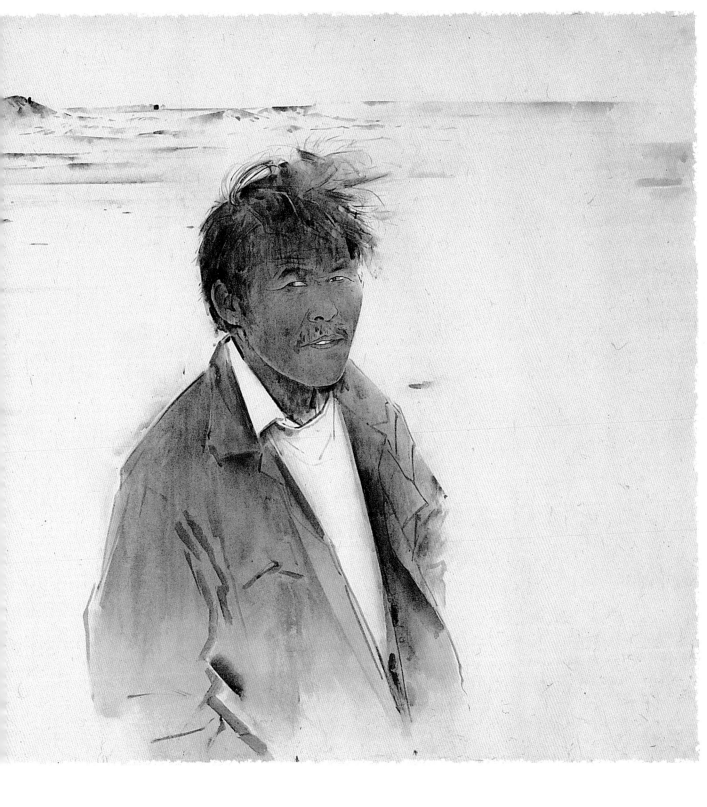

샤먼 | 95×93cm | 종이에 수묵 | 2005

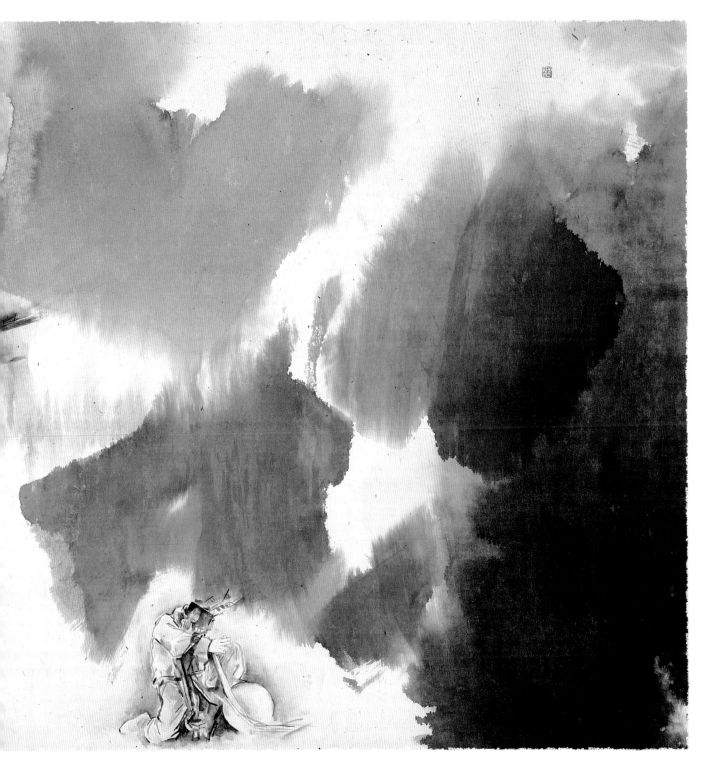

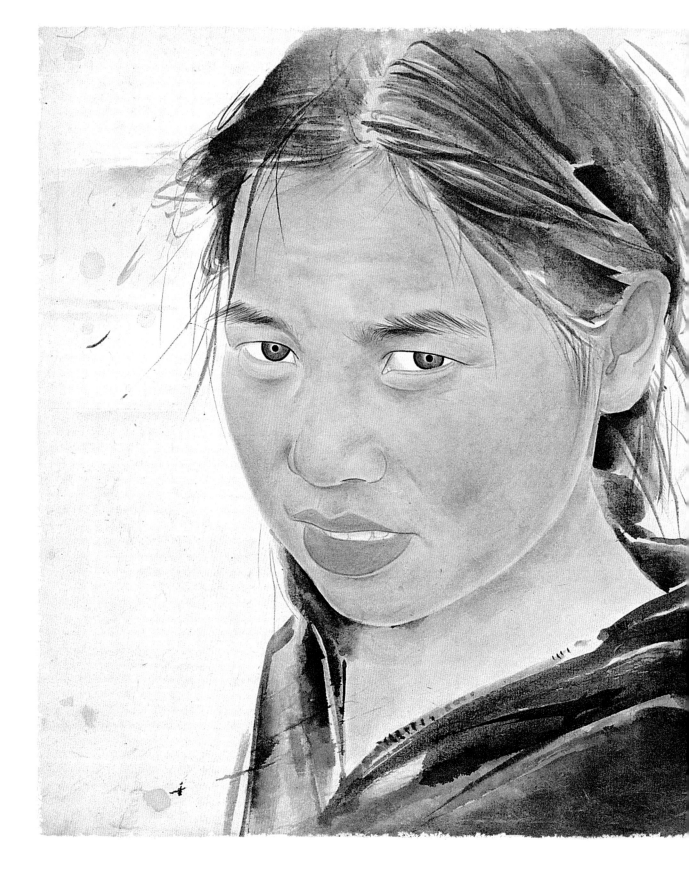

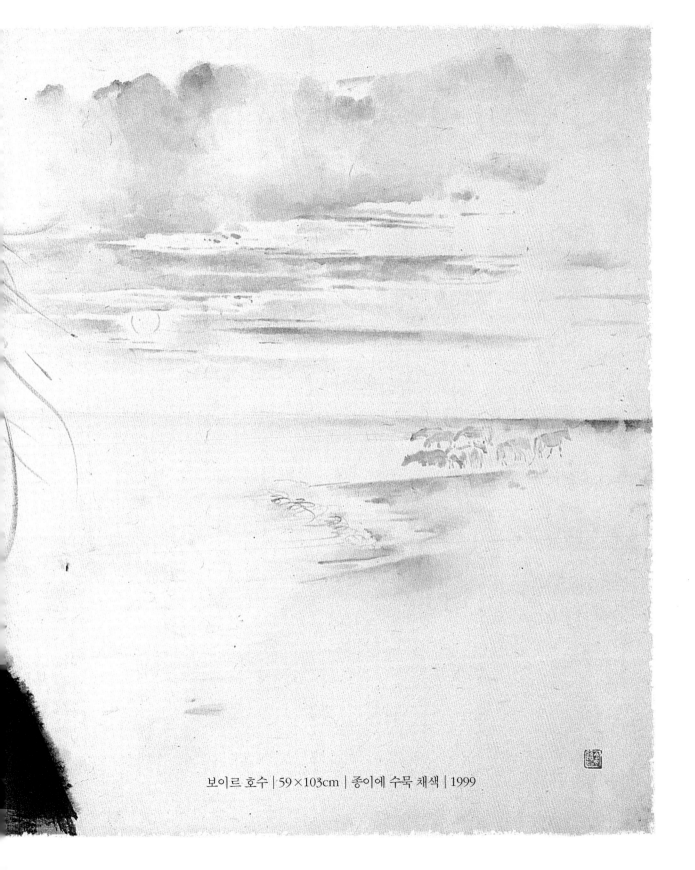

보이르 호수 | 59×103cm | 종이에 수묵 채색 | 1999

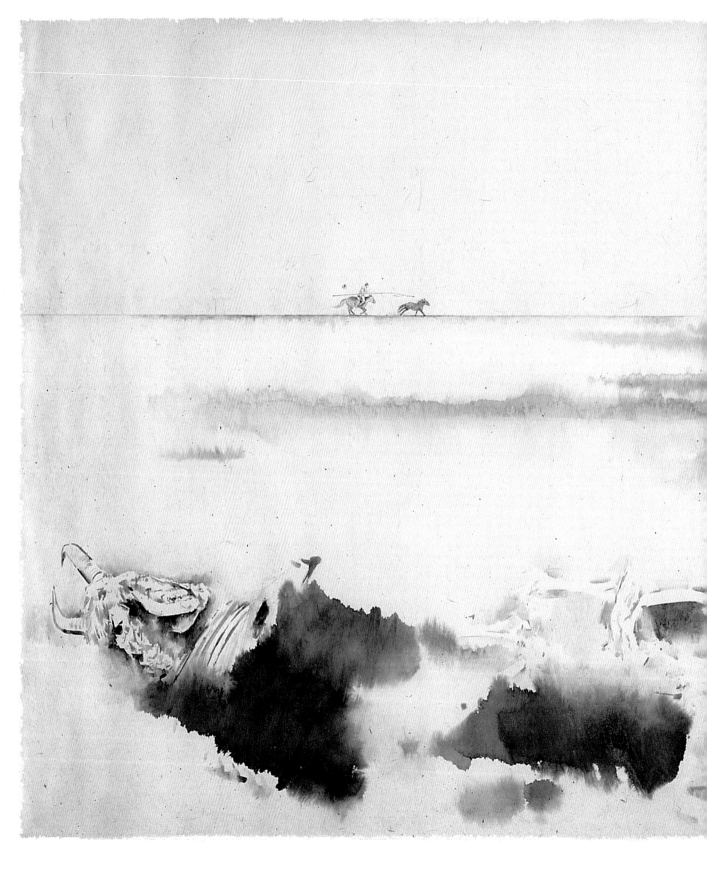

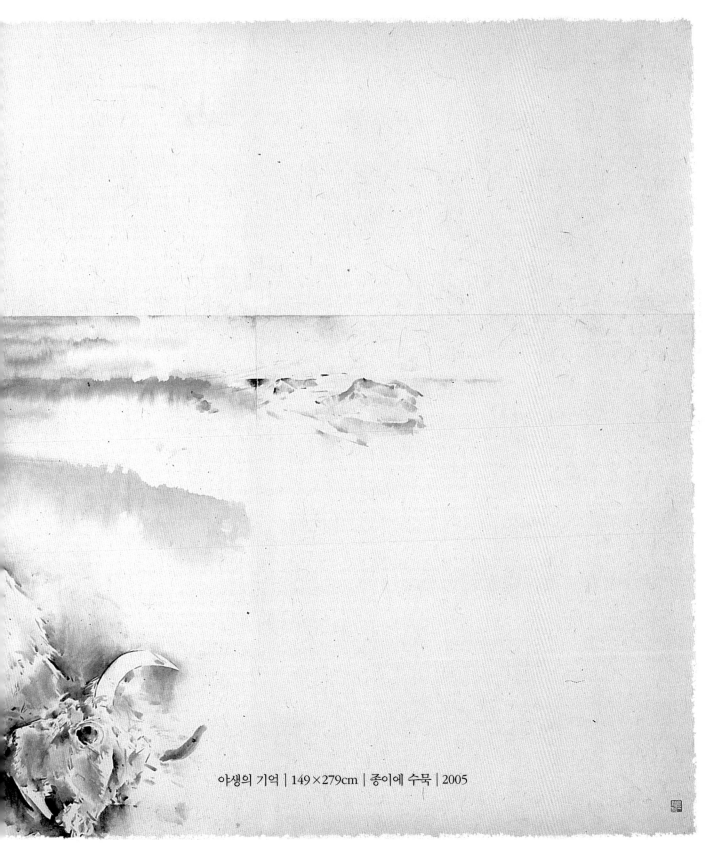

야생의 기억 | 149×279cm | 종이에 수묵 | 2005

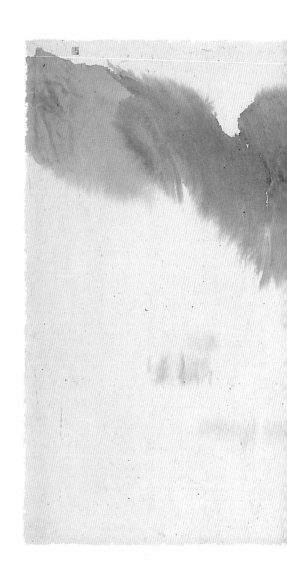

독수리 | 96×189cm | 종이에 수묵 | 2004

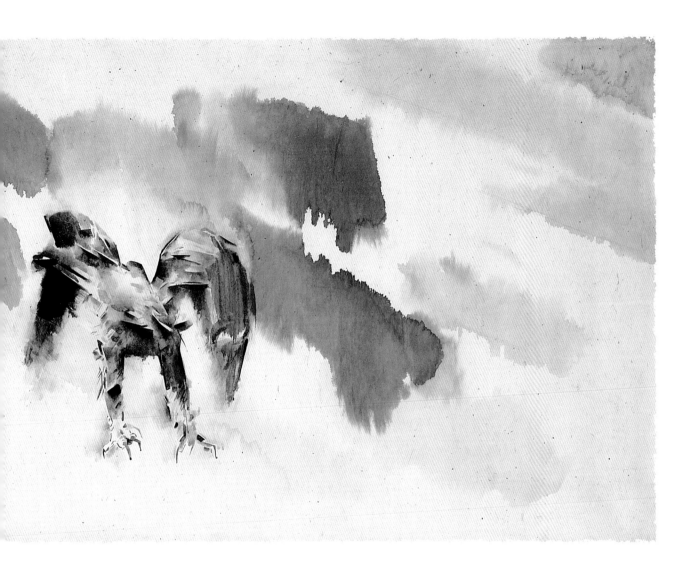

나담의 뒤켠 | 62×92cm | 종이에 수묵 채색 | 1999

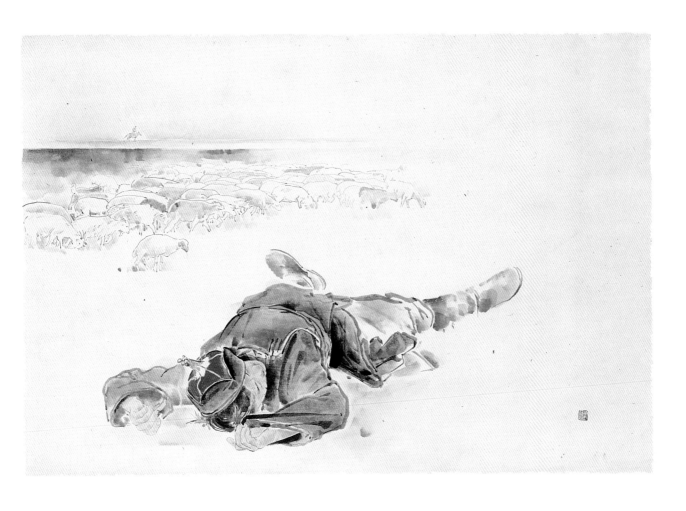

늑대가 오는 밤 | 103×141cm | 종이에 수묵 | 2003

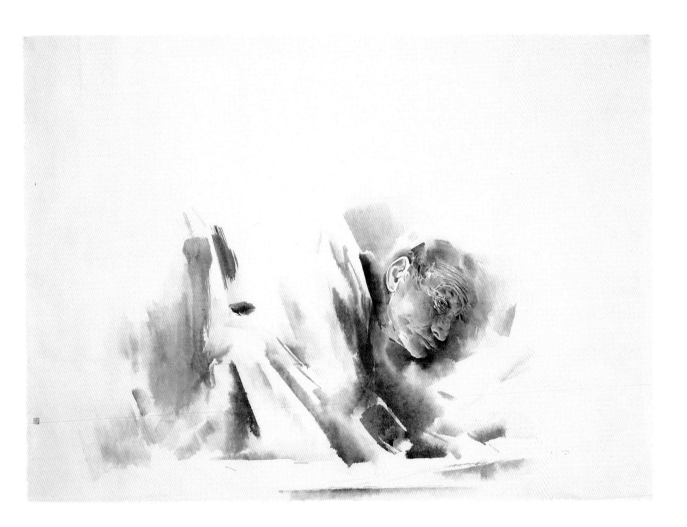

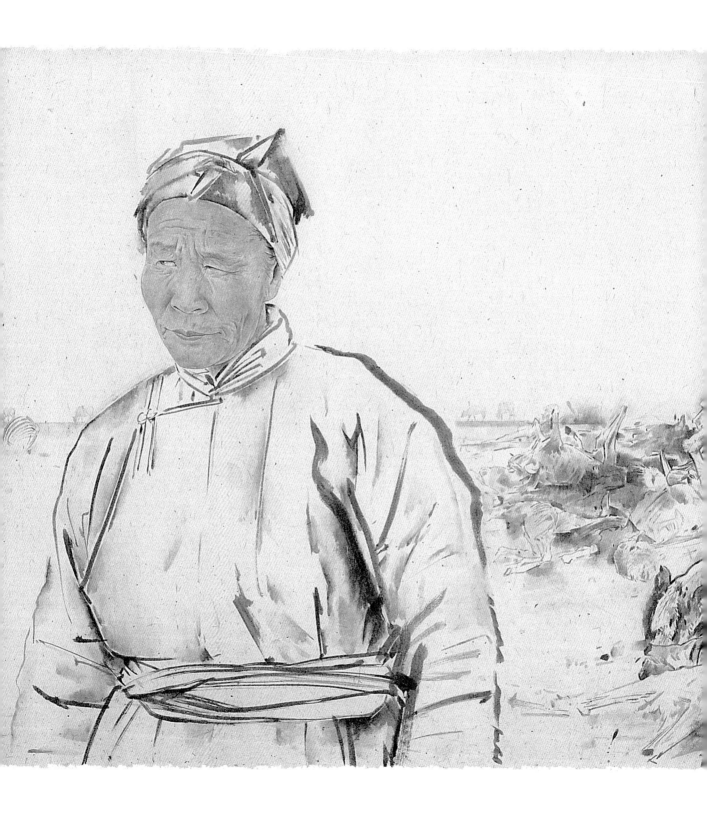

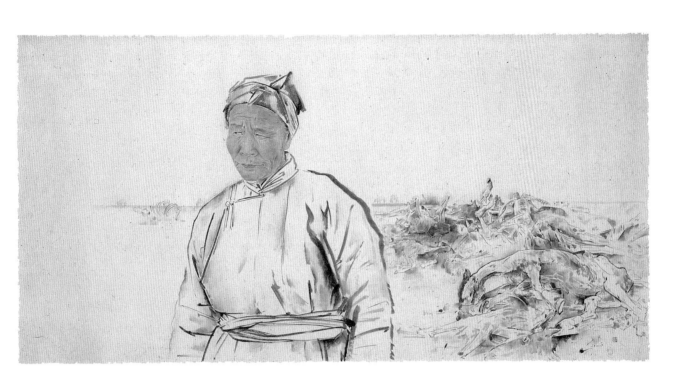

조드 | 96×190cm | 종이에 수묵 채색 | 2005

소녀 | 95×189cm | 종이에 수묵 채색 | 2005

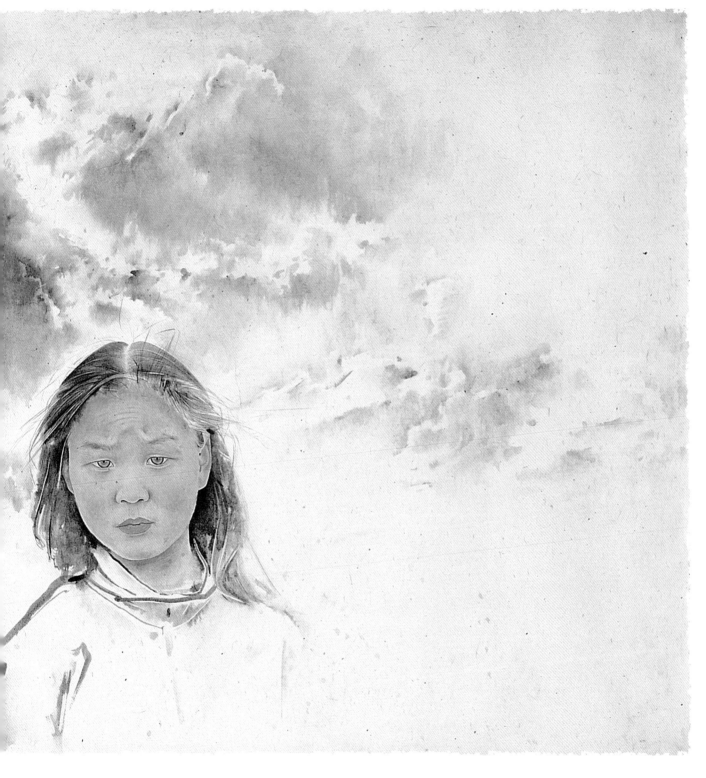

해 뜨는 곳에서 해 지는 곳까지 | 158×189cm | 종이에 수묵 | 2004

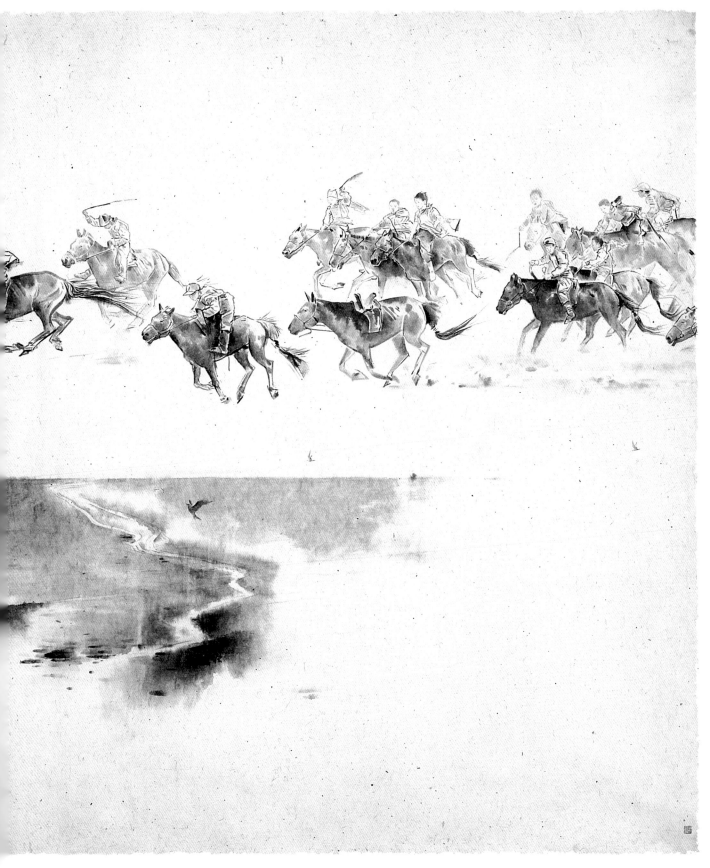

죽은 염소 | 143×141cm | 종이에 수묵 담채 | 2002

하늘의 애도 | 67×75cm | 종이에 수묵 | 2003

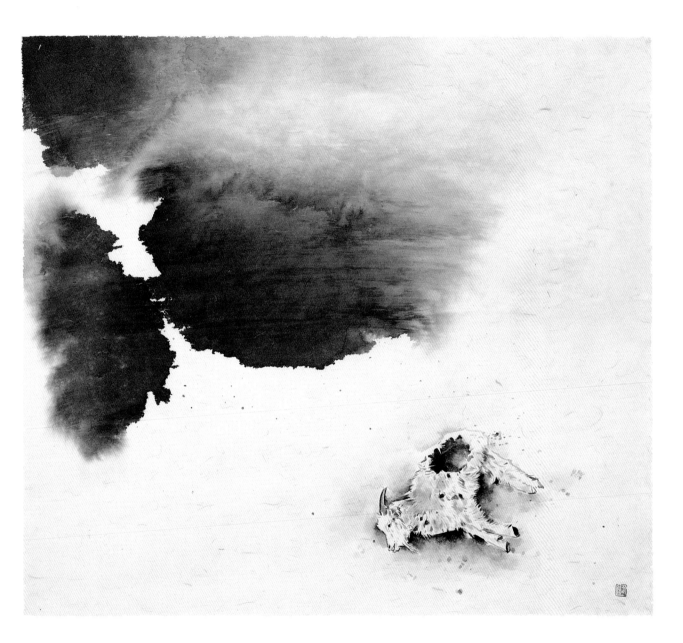

소 갈비 사이에 핀 패랭이 | 59×88cm | 종이에 수묵 담채 | 2005

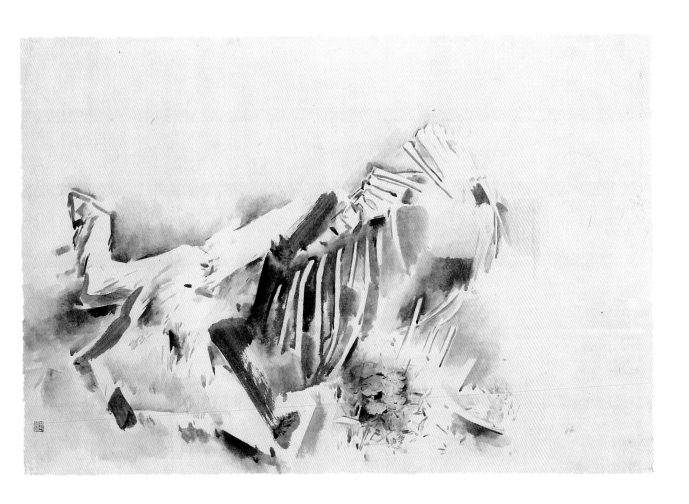

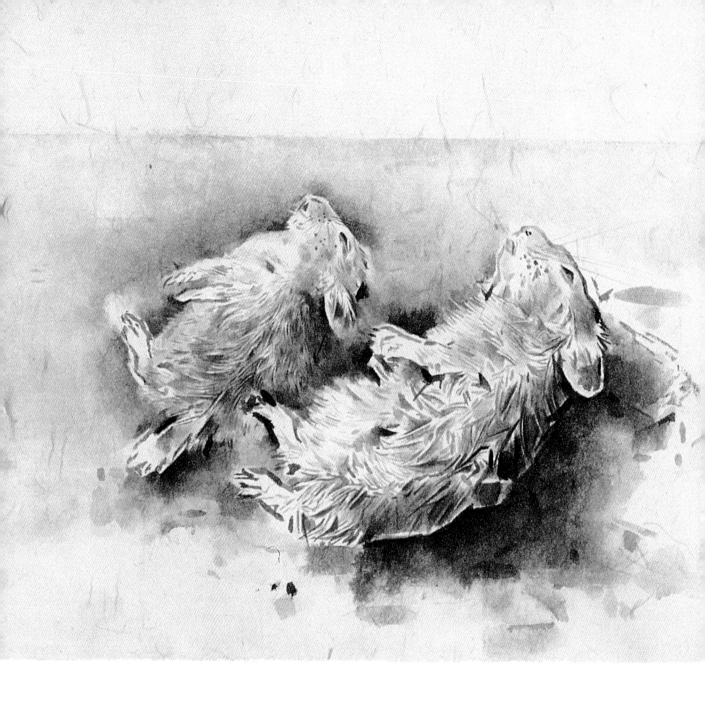

어미와 새끼 쥐 | 74×141cm | 종이에 수묵 담채 | 2005

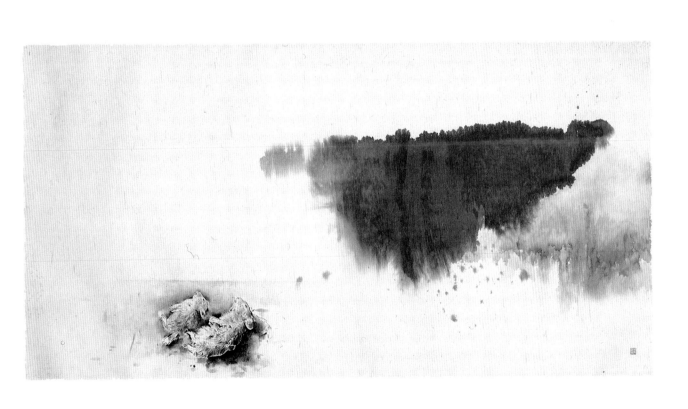

늑대 | 108×74cm | 종이에 수묵 | 2004

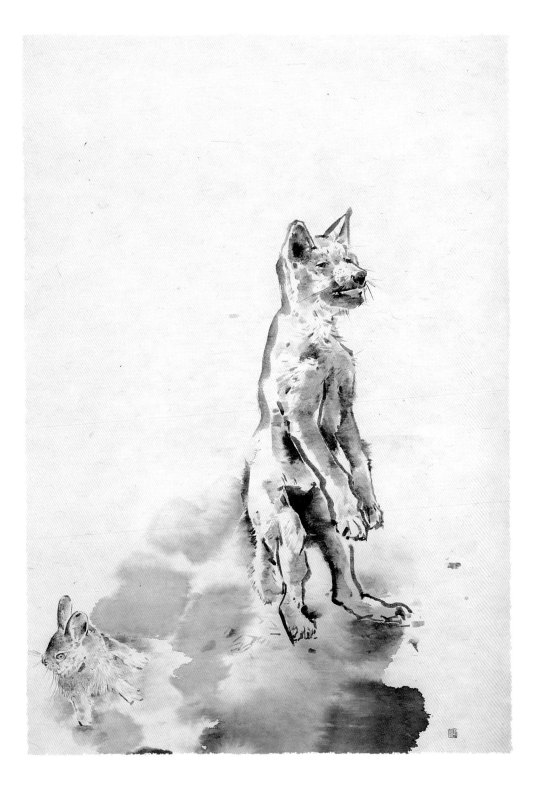

천국의 아이들 | 188×148cm | 종이에 수묵 채색 | 2003

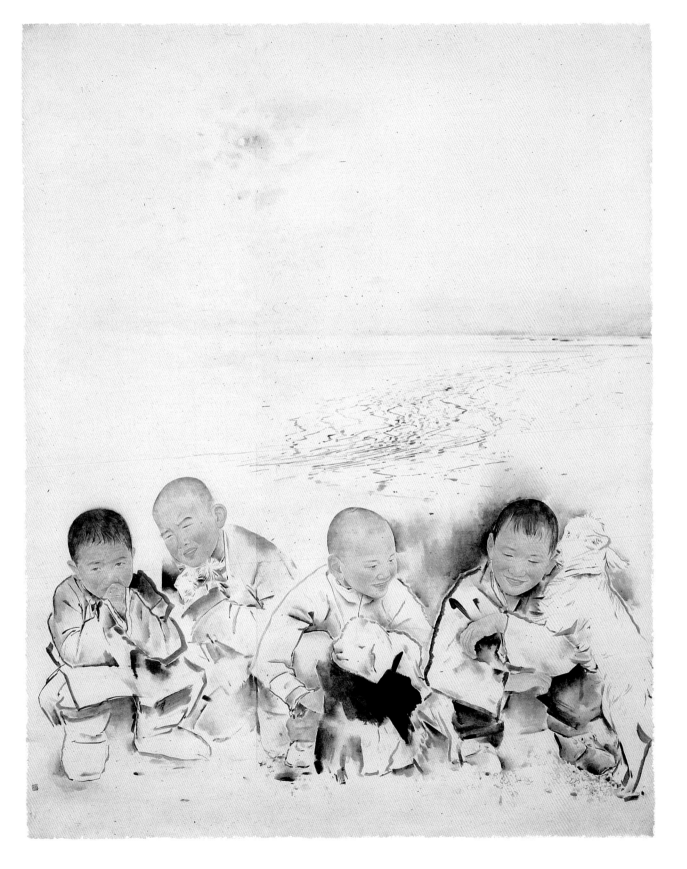

그리움 | 142×140cm | 종이에 수묵 | 2005

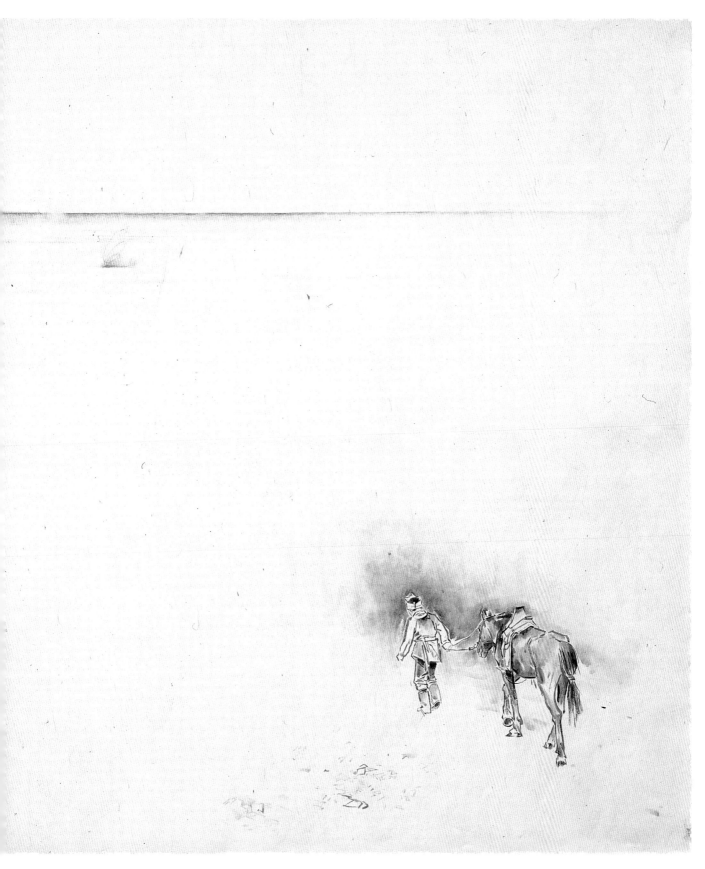

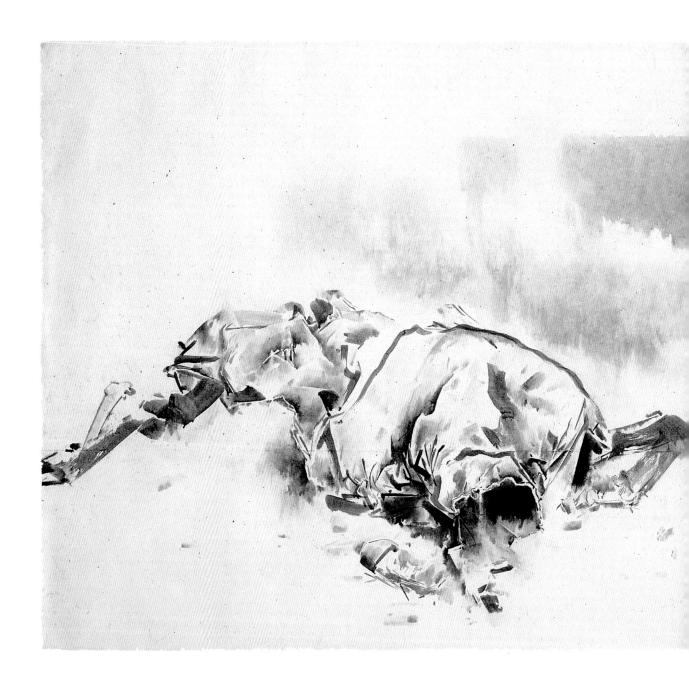

대지의 마지막 풍경 | 139×188cm | 종이에 수묵 | 2005

죽은 낙타의 초상 | 190×151cm | 종이에 수묵 | 2002

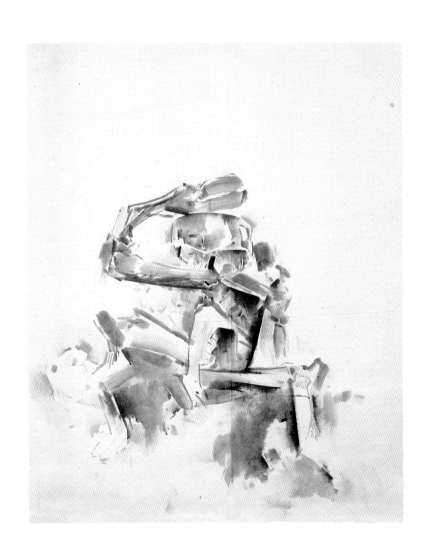

수줍은 대지의 주인들 | 149×95cm | 종이에 수묵 채색 | 2002

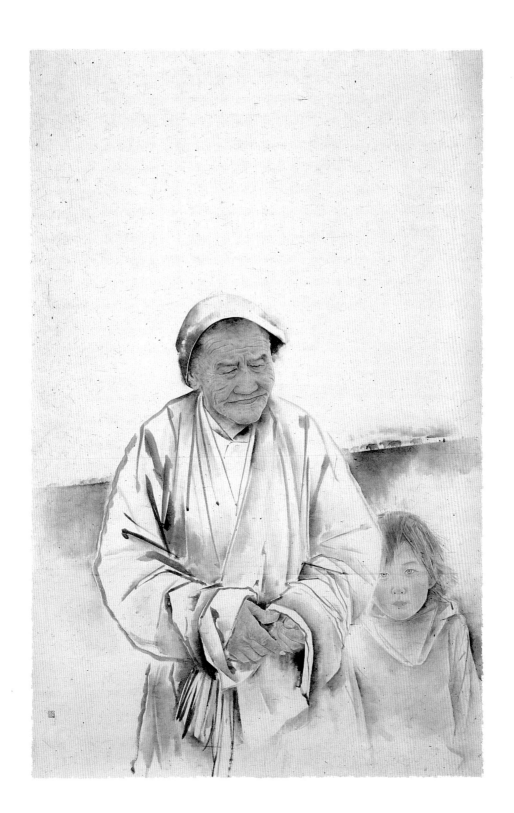

사는 것과 죽는 것 | 189×95cm | 종이에 수묵 | 2003

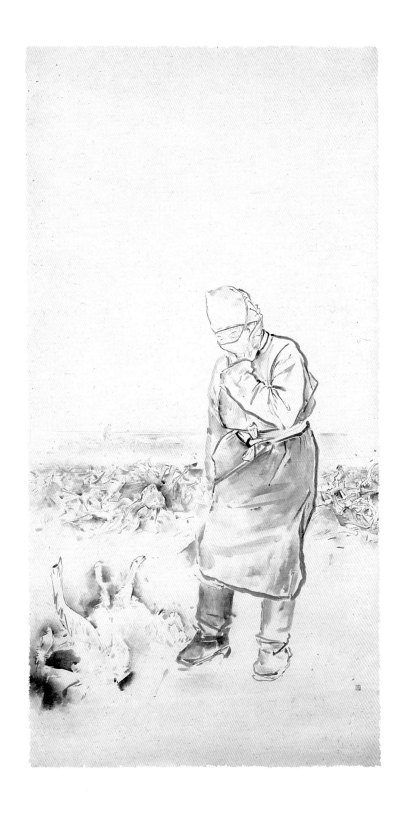

소멸 | 187×143cm | 종이에 수묵 | 2003

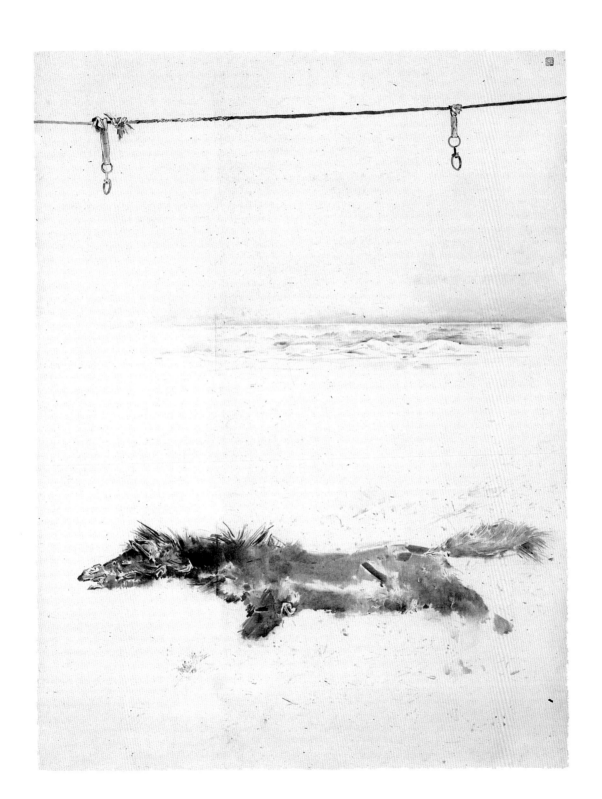

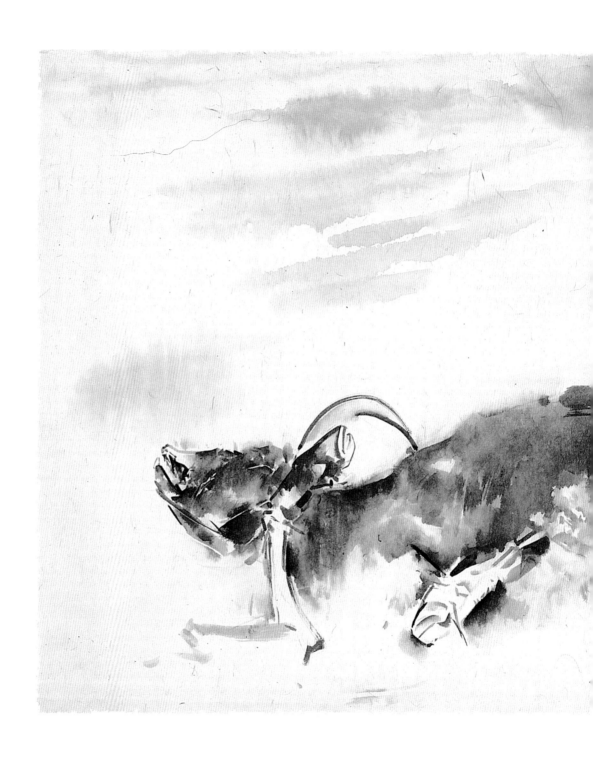

쓰러진 야크 | 96×189cm | 종이에 수묵 | 2004

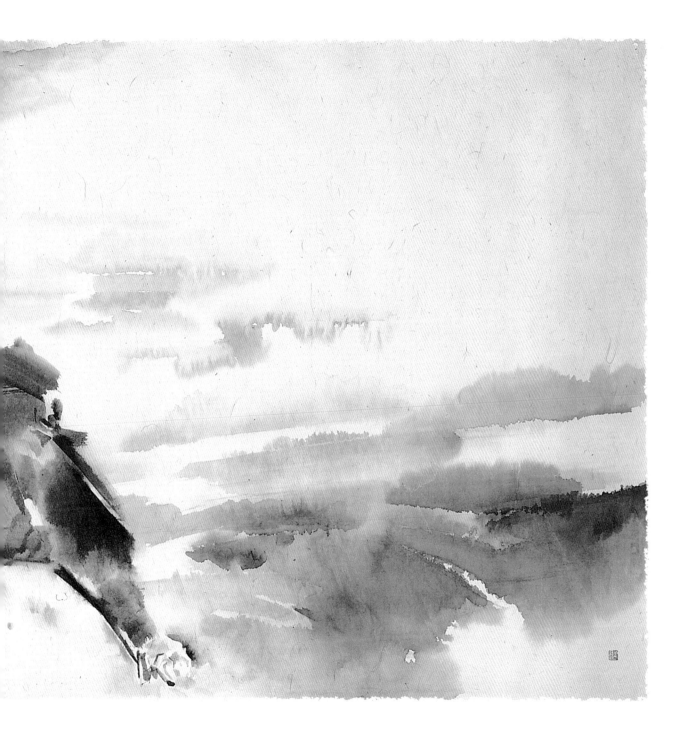

대자연에게 살해되다 | 142×209cm | 종이에 수묵 | 2004

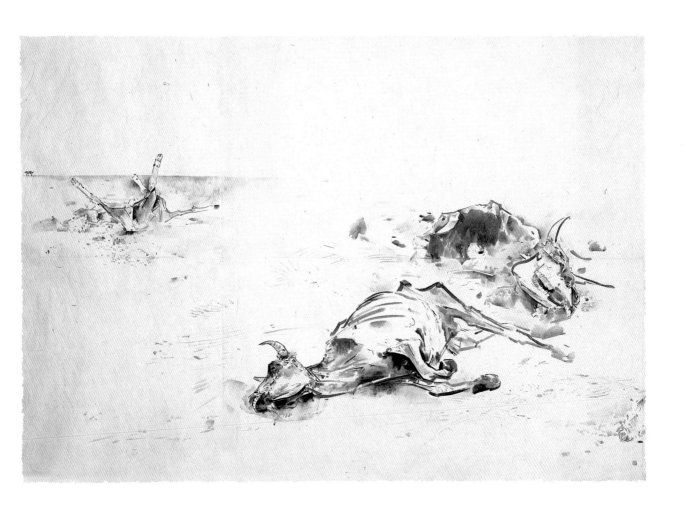

초여름 | 83×96cm | 종이에 수묵 | 2003

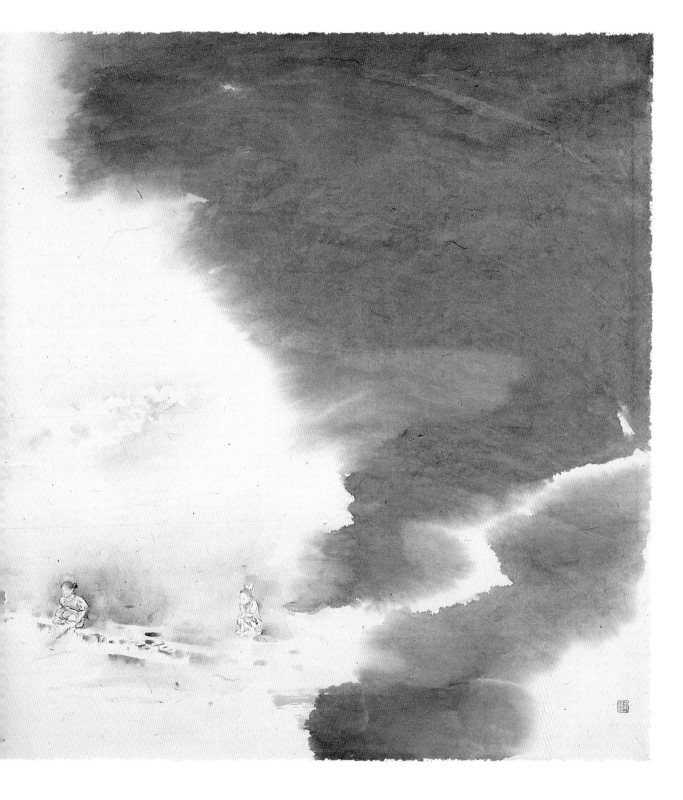

아르가르(소똥)의 향기 | 74×142cm | 종이에 수묵 담채 | 2004

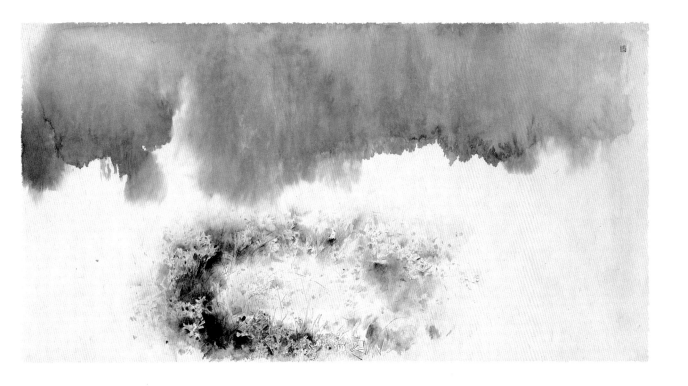

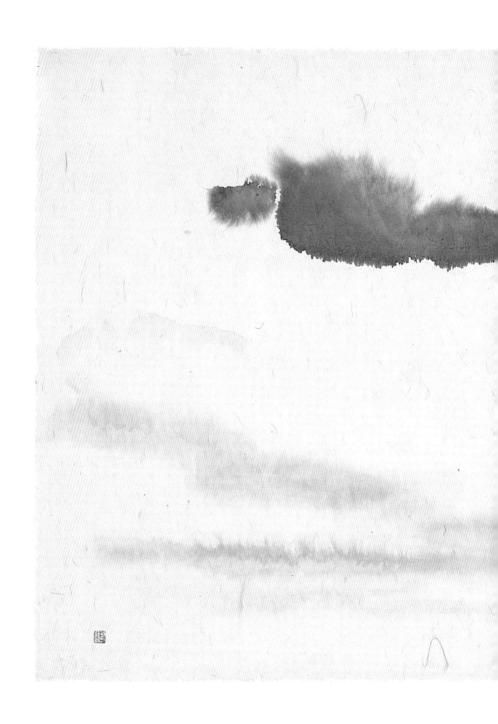

어느 하오 | 74×142cm | 종이에 수묵 담채 | 2005

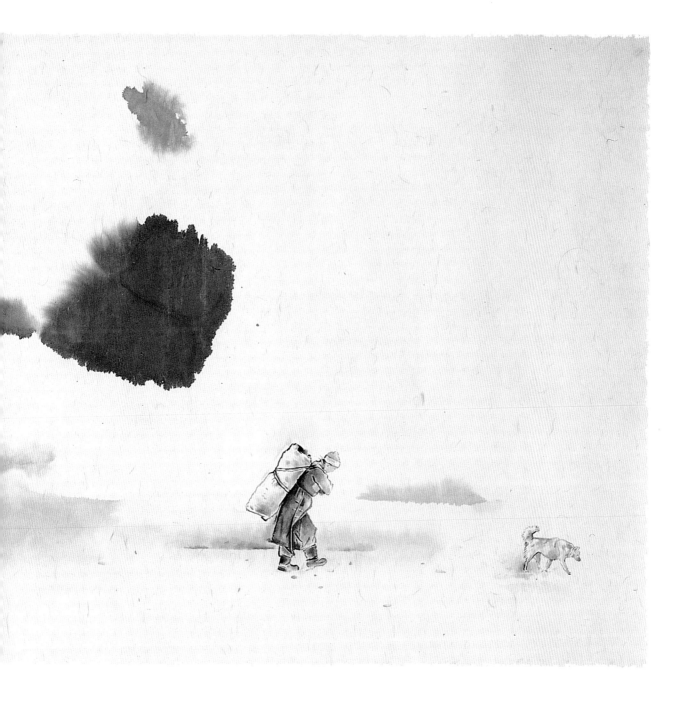

야생의 기억

길이 끝나는 곳에 고원이 있었다

　예술가에게 권태로운 세계처럼 치명적인 환경은 없을 것이다. 십 년 전, 우리
가 처음 광야를 찾을 무렵의 세상이 그랬다. 지식인 사회는 연일 웅변되는 '이
성의 죽음' '예술의 위기' '역사의 끝'에 식상해 있었고, 서민 대중은 민주화의
뒷골목에서 등장한 문민시대에 적응하느라 흡사 아스팔트가 녹는 땡볕의 한낮
을 만난 것처럼 맥 풀린 평화를 구가하고 있었다. 오래 꿈꾸던 목적지에 영문도
모른 채 닿고 보니 텅 빈 세계였던 느낌이라고나 할까? 송창식이 노래했듯이,
보이는 건 모두가 돌아앉았네, 였다. 그 재미없는 세상의 구석 자리에 모여서
한때 분발했던 사람들끼리 바람 빠진 풍선 같은 시절을 푸념하거나 서양에서 갓
입양한 신식 사조들을 헐뜯는 풍경은 누가 봐도 한심했을 것이다. 신기한 것은,
이 같은 권태의 습격에도 지치지 않고 약진을 거듭하는 건각이 있었으니 화가
김호석이었다.

평가하기 나름이지만 한국 수묵화의 정체성을 고민하는 이들에게 김호석 만큼 설득력 있는 이름은 없다. 그가 1979년에 종래의 동양화로서는 상상도 할 수 없을 만큼 도전적인 데뷔작 〈아파트〉를 내놓았을 때 화단은 깜짝 놀랐다고 한다. 연이어 선보인 청계천의 야시장, 철물점 풍경들도 수묵화가 다다른 모더니즘의 또다른 차원에 속했거니와 이후에 펼쳐진 인물화의 세계는 단연 발군이었다. 아마도 동양적 사유의 총아인 필묵이 조선 화가 김호석을 통해 산업화 사회에서 생명력을 얻는 쾌거였다고 해도 될 것이다.

동양인들에게 있어서 수묵이란 단지 회화예술의 한 장르 혹은 재료만을 의미하지 않는다. 서양에서 흔히 생각할 수 있는 '잉크'의 개념으로 동양에서 최하 2000년 이상을 진화해 온 '먹빛'의 실체를 이해할 수는 없다. 지구의 어디에서도 잉크를 모르지 않지만, 아무도 그것이 서양의 철학적, 사상적, 문명적 근거가 된다고 보지 않을 것이다. 가령, 동양에서는 우주의 기본색을 다섯 가지로 규정한다. 청, 백, 적, 황, 흑. 모두를 합했을 때 먹빛이 나오는데, 수묵화는 이 먹의 농담濃淡으로 인간의 정신을 드러내고 자연의 본질을 표현한다. 붓 자국이 지나간 흔적에서 사람의 정서와 심리상태를 읽는 동양적 회화관이 수묵을 명상의 영역으로까지 확장해가는 이유가 여기에 있다.

그러나 근대 이후의 세계에서도 그런 전망을 기대할 수 있을까? 긍정적으로 답할 사람은 드물 것이다. 산업혁명의 놀라운 위력은 세계의 모든 주변부 국가들을 끊임없이 서양화化의 길로 내몰고 서양문화를 복제複製하게 만들었다. 특히, 강고한 문화전통을 가진 아시아의 근대는 그 같은 파행의 백화점에 다를 바 없었다. 나무가 자랄 때 외부의 지시에 의하여 가지를 뻗는 것이 아니듯이 인간의 문화도 모름지기 시대적 높이를 만들어갈 때는 내적으로 분출하는 생명의 약동에 따르는 법이다. 헌데도 내재적 성장의 결과로써 근대에 이르지 못하고, 자기 궤도를 일탈하여 애오라지 타자를 숭배하는 것으로 새로움을 수혈했던 사회는 딱한 처지에 놓일 수밖에 없었다. 대표적인 폐단 중 하나가 정체성의 분열이었다. 온전한 자기의 길을 갖지 못하고 어쩔 수 없이 복고적이거나 자기 해체적이

되는 것, 과거의 전통과 미래의 전망이 자연스럽게 연결되지 못하고 서로 찢겨져버리는 것, 이것이 주변부들의 문화적 운명이었던 것이다.

김호석은 이러한 문화적 파행과 고투하면서 자신의 세계를 구축한 보기 드문 예술가이다. 실험적이고 서구적인 모더니즘으로 출발하여 선대의 유산 위에서 예술적 자아를 얻고, 전통의 덕을 입은 끝에 그가 도달한 일련의 인물화 작업들은 최소 80년에서 150년은 거슬러올라가야 '선행先行의 예'를 만날 수 있을 만큼 극심한 단절을 극복한 성취였다. 그러면서도 '전통'의 후광을 얻되 과거의 자력磁力에 붙들리지 않고 몸담은 현실 속까지 진주해온 저력은 그의 억척스러운 기질과 중단 없는 예술적 근면을 한없이 빛나게 한다. 그는 1995년에서 2000년에 이르는 세기 교체기의 진공 터널을 통과하면서도 최하 두 차례 이상의 개인전을 만들어 기어이 언론의 찬사를 끌어냈다.

하지만 나는 그러한 영예의 동력에 대해 늘 일말의 의구심을 품어왔다. 겉으로는, 눈부신 성취에 갈채를 보내면서도, 속으로는, 아마도 옛 연료를 사용한 연소였을 걸, 근원이 없는 물은 멀리 흐르지 못한다, 그도 아직은 미학적으로 '마르지 않는 샘'을 확보한 것은 아니다, 그러면서, (순전히 혼자만의 생각이지만) 자신도 그 점을 애타게 고민하고 있을 거야! 하고 상상했던 것이다. 지금도 거기에는 크게 변함이 없다.

돌이켜보면, 그런 상태의 그에게 미지의 세계를 여행할 기회가 주어졌던 것은 얼마나 큰 행운이었는지 모르겠다. 독서는 여행을 대신한다는 말이 있듯이, 관습화된 사유의 감옥을 탈주할 수 있는 최선의 방법은 오직 낯선 세계를 체험하는 것이다. 그가 거의 모험에 가까운 자아의 확장을 감행했던 결과는 결국 창작의 영감을 더욱 풍부하게 할 것이 틀림없었다.

그러나 한편으로, 우리 몇몇의 지인들 사이에서 장차 기나긴 장정의 시작이 될 김호석의 광야 체험은 처음에 그다지 지지를 얻지 못했다. 아니, 기대는커녕 다소 황당한 느낌을 주었던 것이 사실이다.

"그곳에서는 개와 사람, 땅, 모래, 풀, 똥에게도 구름이 벗이라니까."

이 같은 소리가 도대체 누구의 귀를 현혹할 수 있겠는가? 어떤 이는, "장르를 회화에서 시로 바꿨어?" 하기도 했다. 그가 믿을 수 없을 만큼 섬세한 관찰력과 직관적인 언술을 동원하여 지구의 속살이 보이는 대지를 이야기할 때, 나도 예의 "천재는 주위에 오류를 흩뿌리고 다닌다"는 『천재와 광기』의 한 구절을 떠올리는 것으로 통과해버렸다. 그러다가 서서히 호기심을 갖기로 선회한 것은 전혀 다른 데서 튄 불똥 때문이었다.

우리 중남미의 거대한 현실이 문학도에게 제안하는 아주 심각한 문제 중의 하나는 그런 현실에 적합한 단어가 부족하다는 것이다. 우리가 강에 대해 말할 때, 유럽 독자들은 기껏해야 2,790킬로미터의 다뉴브 강을 상상하면서 이 강을 가장 길다고 생각한다. (…) 이런 이유로 우리의 현실의 크기를 설명하려면 새로운 단어 체계를 만들 필요성이 있다. 이런 필요성의 예는 수없이 많다. 금세기 초에 아마존 상류 지역을 돌아본 네덜란드의 탐험가 그라프는 5분 만에 계란을 삶을 수 있을 정도의 뜨거운 물이 흐르는 개울을 발견했다고 서술하고 있으며, 또한 큰 목소리로 말할 수 없는 지역도 보았는데 왜냐하면 그곳에서는 큰소리로 말하면 억수같이 소나기가 내리기 때문이라고 한다.

마르케스, 「문학과 현실에 관하여」

혹시 이런 걸 말하고 싶었던 건 아닐까? 따지고 보면, 백두산 천지 아래에도 "5분 만에 계란을 삶을 수 있을 정도의 뜨거운 물이 흐르는 개울"이 있으며, 서울에도 『백 년 동안의 고독』에서 나오는 것과 같은 '돼지꼬리의 사람'이 살았잖은가. 그리고 무엇보다도, 거친 팔십년대를 헤쳐온 우리의 영혼이 문명사적 전환기를 겪으며 이토록 전망을 찾지 못하고 시르죽어 있잖은가? 이것이 내가 그에게 이끌려 초원을 순례하게 된 경과이며, 변모를 증언할 근거요, 글을 쓰게 되는 이유이다.

대지는 하나지만 세계는 하나가 아니다

별로 의미 있는 기록은 아니지만, 나는 그곳에 여덟 번, 김호석은 도합 마흔 여덟 번(날수로 약 1000일)을 다녀왔다. 그리고 덧붙여, 그것이 한 국가의 영토를 방문한 횟수랄 수도, 오지 탐험을 마친 숫자랄 수도 없다는 점을 밝혀둔다. 생텍쥐페리의 『어린 왕자』가 한없이 외로운 발길로 헤매었던 장소들을 이러저러한 국가의 여차저차한 행정구역이라고 소개하면 어떻게 되겠는가? 우리가 그저 몽롱하게 '천 개의 고원'이라고 부르고 싶었던 곳은 분명히 지구를 양분하는 생태분계선 너머의 땅이요, 세속화된 상식이 전혀 통하지 않는 곳이었다.

사실이 그렇다. 달에서 지구를 내려다보면 읽히는 단 하나의 인공 축조물이 중국의 만리장성이라고 한다. 높이 8.5미터, 폭 5.7~6.7미터의 성벽이 만 리를 잇는 웅대한 칸막이. 이것은 지구의 복판이라 할 수 있는 북쪽의 광대한 대지를 등지고 잔뜩 움츠려 있다(성이라는 게 원래 넓은 것이 좁은 것을 떼어내느라 존재하는 게 아니라 좁은 것이 넓은 것을 방어하느라 구축되는 법이다). 인류가 이 축조물을 쌓기 시작한 것이 정확히 언제인지는 모르지만 기원 수세기 전에도 흔적이 있었고, 명明대에 재축성이 될 때까지만 해도 생김새가 많이 볼품없었다는 전언도 있다.

오늘의 관광객들은 이것이 군사시설이라는 사실을 망각하지만, 만리장성의 위용은 분명히, 어느 시대에 무엇인가를 지키려는 자와 빼앗으려는 자, 무엇인가를 차지한 자와 그렇지 못한 자가 있었으며, 그로 인한 갈등이 곧잘 전쟁을 유발했고, 그것이 오래 지속되었음을 증명한다. 그에 관해 우리가 볼 수 있는 대부분의 책은, 이 성채가 '중원'을 말 한 마리 들어올 틈도 없이 둘러싸고 있다는 사실을 들어 당대 권력자들의 지배력과 권위를 논하기에 급급하나 한 가닥만 뒤집어보면, 도대체 무엇에 대한 공포가 자존심 강한 중원 사람들로 하여금 이토록 엄청난 방어본능을 노출하게 했을까 하는 질문을 낳는다.

성 안 사람들의 대답은 초라하기 그지없다. 기원을 전후로 해서 빈번히 말을

타고 나타나는 변방의 침입을 받아 골머리를 앓았다……, 침략자들은 활솜씨와 말 타는 실력이 뛰어나 언제나 바람처럼 기습해 활 세례를 퍼붓고 물품을 약탈한 후 다시 바람처럼 사라지고는 했다…… 혹자는 이를 동양과 서양의 충돌로 예단하고 싶어할지 모른다. 하지만 성은 엄연히 서양에도 있었고, 똑같은 일이 그곳에서도 일어났다. 기원전 516년 페르시아 제국의 다리우스 대제가 대군을 이끌고 보스포루스 해협을 건너갔다가 기동성이 뛰어난 적을 만나지도 못하고, 그냥 허공을 향해서만, 정정당당하게 일전을 겨루던가 아니면 복속의 길을 택하라고 외쳤다는 우스운 기록이 있으니까. 그에 관해 헤로도토스의 『역사』 제4권은 이렇게 평한다.

　　그들은 도시도 성채도 갖지 않으며, 어디를 가든지 자신의 집을 갖고 다닌다. 더구나 그들 모두는 말 위에서 활 쏘는 데 능하며, 농사를 짓지 않고 가축을 치며 산다. 수레야말로 그들이 갖고 있는 유일한 집이니, 그들을 어떻게 정복하고 공격할 수 있다는 말인가.

그렇다면 여기서 말하는 그들이란 도대체 어떤 족속들이란 말인가?

우리는 오랫동안 정착 문명에서 살았고, 정착민의 역사를 공부해왔다. 인류가 출현하여 수렵생활을 하다가 만 년 전부터 하천을 중심으로 농업혁명을 시작했으며, 이후 잉여생산의 발생으로 정착생활을 시작, 약 6천 년 전부터 도시문명을 일으키고, 이어서 산업혁명, 또 지식혁명을 맞았다…… 하지만, 수렵과 채취로 살아가던 원시 인류의 불안정한 삶을 극복시킨 것이 농경이었다는 점만 강조하고 끝난다면 지구의 광범한 지역을 점했던 또다른 유형의 삶을 설명할 길이 없어진다. 농경 정착이 식물을 순화시켜서 잉여생산을 남기는 생존 형식을 확보했듯이 동시대에 동물을 순화시켜서 생존했던 사람들도 있었던 까닭이다.

인간이 경영할 먹이사슬의 연쇄를 식물계가 아니라 동물계에서 구했던 족속들은 근본적으로 이동의 숙명을 살 수밖에 없었다. 그래서 남긴 공적은 각별하

다. 정착민이 안정을 희구할 때 이동민은 자유를 갈망하고, 정착민이 관료제를
발달시킬 때 이동민은 군사력을 키웠으며, 정착민이 관등서열에 집착할 때 이
동민은 정보와 유통망을 선호했다. 똑같은 원리로 정착민이 남긴 대표적 문화
유산인 만리장성을 경멸했던 이동민은 지구의 동쪽과 서쪽을 잇는 실크로드를
남겼던 것이다. 이렇게 말할 수 있는 근거는 몽골 울란바토르 근교에 있는 옛
돌궐제국의 명장 톤유쿠크의 비문에서 유추할 수 있다.

 성을 쌓는 자는 반드시 망할 것이요
 길을 뚫는 자만이 흥할 것이다

 닫힌 자는 망하고 열린 자가 흥하리라는 금언은 정착 태와 이동 태가 각기 추
구해온 사회적 이념을 적나라하게 비교시킨다. 칸막이를 거부하는 사람들, 종
족과 종족, 국가와 국가, 종교와 종교, 계급과 계급간의 단절을 깨뜨리고자 했
던 사람들…… 그들도 기천 년의 역사를 만들어왔으며, 오늘날에도 여전히 지
상의 한 곳을 점유하고 있다.
 우리가 여행한 곳이 바로 이 이동민의 대지였다. '이동하는 인류'의 생활 세
계는 오랫동안 문화사 바깥에 방치되었지만, 그들의 역사는 과학적으로 해명된
다. 후기 빙하기가 끝날 무렵에 아시아 내륙을 강추위와 함께 건조지대로 둔갑
시켜버린 엄청난 자연재해가 있었다. 이때 지구의 정원이었던 유라시아 대륙이
황량한 사막과 초원으로 바뀐다. 결정적으로 수분이 결핍된 폐허지대가 출현하
는 것이다. 견디지 못한 생물들이 살길을 찾아서 흩어지고 난 후에 대지에 남은
것이 풀이었는데, 그 풀의 1차 소비자들이 생존하면서 2차, 3차, 4차, 5차의
먹이 연쇄가 형성되었다. 오늘날 동*몽골의 초원은 풀의 먹이사슬이 어떠한 것
이었으며, 그로 인한 생태질서가 얼마나 유구한지를 전하는 동물연쇄의 박물관
이라 할 수 있다(나는 이 대목에서, 그곳을 유네스코가 마땅히 지구의 유산으로 지정
해서 보존해야 한다고 주장하고 싶다!).

풀의 1차 소비자는 나비 지렁이 메뚜기 외에도, 쥐 토끼 등 소형 초식동물과 사슴 말 등 대형 초식동물이었다. 풀포기 사이를 누비는 메뚜기는 잠자리 여치 등 2차 소비자에게 먹히고, 그것들은 다시 도마뱀 박쥐 두더지 등에게 제공되며, 3차 소비자들은 뱀 여우 등 4차 소비자에게 납품된다. 그리고 맨 꼭대기에 늑대와 같은 5차 소비자가 하위 생명체들을 약탈하면서 살았다. 초원에 남았던 일부 인류가 이같은 먹이사슬을 발견하고, 그 생태질서를 관리하여 잉여생산을 확보하면서(그 과정에서 약탈자의 지위를 잃은 늑대는 점점 인간에게 게릴라적 저항을 감행하는 문제적 존재로 전락해갔다) 마침내 그 폐허의 땅에서 이동문명을 개척한 사람들이 바로 유목민이었다.

정착문명권의 사람이 유목의 대지를 여행한다는 것은 같은 별 안에서 전혀 다르게 구성된 세계에 눈뜨게 되는 것을 의미한다. 아, 나는 기억한다. 무릎 닿는 풀 한 포기 없고, 그늘이 되어줄 나무 한 그루 자라지 않으며, 마른 목을 적실 물 한 모금 찾을 수 없었던 그 유목민의 대지! 끝없는 평원 위에 영하 50도의 추위와 맹렬한 더위만 교체되는 막막한 장소에 닿는 순간, 나는 대번에 루소가 말하던 "자연으로 돌아가버린" 느낌이었다. 고독한 영혼을 위무할 꽃향기도, 수고로운 육신을 쉬게 할 숲 그늘도, 대지에 뿌려놓고 생명의 육성을 기다릴 씨앗 한 톨 존재하지 않는 광야에 서면 정착사회에서의 오만은 순식간에 사라져버린다. 돈을 조금 가졌다고 해서, 섬섬옥수의 경쟁력으로 주변의 사랑을 조금 받는다고 해서, 또 명민한 두뇌로 영장류의 능력을 조금 발휘한다고 해서 무슨 소용일 것인가? 문명계에서 한 번도 의심해보지 않았던 생존의 수단들이 하나도 먹혀들 것 같지 않은 한계상황에 처하는 것이다.

그곳에서 김호석의 행로는 주로 암각화 지대를 중심으로 펼쳐졌다. 만주 너머에서 바이칼 호수까지, 다시 러시아 알타이 산맥으로부터 고비 알타이와 사막지대를 거쳐서 티베트까지 꽤 오랜 기간 동안 쉽지 않은 방랑이 이어졌다. 그러면서 자신의 모든 것을 의심 없이 자연에게 내맡긴다는 것은 목숨을 건 사투이기도 했다. 어떤 때는 어린 아들을 대동하고 여행길에 올랐다가 돌아와서 심하게

앓기도 했고(나는 그가 무슨 풍토병에라도 걸린 게 아닌지 여러 차례 걱정했다), 몽골과 중국의 국경에서 염탐꾼의 혐의를 받고 억류되기도 했다. 집에서도 사모님의 저항에 막혀서 다시는 가지 않겠다고 해놓고 깨어나면 가고, 정신이 들면 또 가고…… 중요한 것은 시련을 겪으면서도 그가 절대로 통역이나 직업 안내원을 대동하지 않는다는 점이다. 그 깎아지른 기질이 너무 반듯하고 모범적이라 하여 "어이, 김장교!" 하고 놀리던 선배가 있었는데, 실제로 그는 ROTC 출신임을 드러내놓고 자랑해도 될 만큼 내게 소위 대한민국 육군 장교의 위력을 실감나게 보여준 민간인이었다. 가도 가도 보이는 것이라고는 지평선뿐인 광야에서 그가 지도와 나침반에 의탁하여 암각화 지대를 찾아내는 모습은 경이롭기까지 하다.

이 같은 과정이 그의 완강한 사유체계를 변화시켰을 것은 분명한 일이다. 여기서 분명히 해두건대, 당시 김호석의 고원 탐사는 우리 범상한 여행자들의 것과는 질적 강도가 완전히 다른 것에 속했다. 실제로 많은 이웃들이 당황할 만큼 그는 이번에 우리 앞에 크게 달라진 작품 세계를 던져놓고 있다.

초원의 대 서사시

방금 이야기한 일들의 결과로서, 여기 김호석의 작품들이 첫 외출을 하던 날, 약속된 장소에 나는 조금 늦게 닿았다. 숨을 헐떡거리며 당도해보니 화가는 한쪽에서 무겁게 침묵하고 있고, 네 사람이 둘러서서 아직 낙관도 표구도 없는 그림들에게 말을 거는데, 유목민에 대해서 전혀 모르는 사람, 유목민 이야기를 몇 번 들어본 사람, 유목 세계를 직접 여행해 본 사람에 따라 작품에 접근하는 정도가 너무 달랐다. 많은 소재들이 암호처럼 쉽게 해독되지 않는 까닭이었다. 사실주의적 구상 회화 앞에서 예술적 조예가 깊다는 사람들이 이렇게 어리둥절해하는 경우란 드문 일이다. 그래서인지 작중 내용을 지배하는 서사적 맥락에 대한 질문들이 많았다.

내가 끼어들어 첫번째로 대면한 작품은 죽음과 생명의 대비를 보여주는 것이었는데, 공교롭게도 나의 시와 쌍을 이룬다고 할 만큼 닮아 있었다. 그림 하단에는 소가 죽어 있고, 주변은 아직 눈에 덮여 있다. 죽은 지 오래되어서 풍화작용이 한창 진행중인 소의 갈비뼈 근처에는 농묵이 번져 있다. 독수리가 파먹고 난 살과 뼈들이 미세한 먼지처럼 분해되어 바람에 흩어지는 동안에도 대지 한편에서는 쫓기는 야생마와 뒤쫓는 마부의 추격이 긴박하다.
　그림의 제목이 지금처럼 〈야생의 기억〉이라 붙게 된 것은 순전히 내 시 이야기 때문이었다.

　　여행은 끝났다
　　고원에는 인적이 없고
　　썩은 동물의 사체들만 뒹굴었다
　　대자연에게 살해된,
　　깡마른
　　시간의 가죽옷 한 벌

　　대지에 숨은 바람의 노래여
　　사막에 뿌려진 새의 울음이여
　　한때는 검은 비구름을 뚫던
　　날개 꺾인 육신의, 뼈 위에
　　피 위에
　　연기처럼 섞이는 풀들의 숨소리여

　　나는 끝내 지우지 못했다
　　무수한 별빛이 발끝에 떨어져
　　대낮 속에 부서지고 부서져도

손바닥에 남는 마지막 체己,

햇살에 긁히는 초라한 지성을

시간은 우우 파도처럼 쓸려가고

나그네들이 일제히 쫓기는 소리

모래에 찍힌 발자국 몇 개는

일몰이 지나가도 지워지지 않았다

 연이어, 한 폭 한 폭 대면한 작품들이 내게는 다행인지 불행인지 형상논리 때문이 아니라 체득된 정보에 의해서 속속 가슴에 접속되었다. 가령, 〈하늘에서 땅으로〉라는 작품은 사막에서 폭설을 맞았던 소가 풀을 찾느라 언 땅에 머리를 처박은 채 죽었다가 눈이 녹자 드러난, 마치 죽지 않은 소가 하늘에서 땅으로 내달리는 것 같은 자세를 그리고 있다. 동물이라고는 하지만 언 땅에 목이 박혀서 최후를 맞이한 순간은 처절하다. 배 속은 독수리들이 파먹어서 몸통이 비어 있고, 몸부림치다가 정지된 마지막 동작은 죽음 직전에 발휘된 삶의 절박함을 온몸으로 증거한다. 또 〈수컷〉은 발정기의 낙타가 머리 주위에 흰 거품을 내뿜으며 참을 수 없는 욕정을 견디느라 가시달린 나무에 머리를 비벼대는 그림인데, 이 수낙타의 시야 앞에 예쁜 암낙타들이 들어서 있다. 두 작품 모두 고비에서 목격된 풍경이었다.

 대부분의 작품들은 이렇게 실제 사실을 토대로 구성되어 있었다. 그러나 몇몇 작품은, 겉으로 드러난 형상만으로는 좀처럼 정황을 파악할 수 없을 만큼 낯설었다. 어떤 작품에는, 하늘이 말라서 갈라지는데 땅은 기름지며 죽은 소의 이빨이 꽃보다 향기로운지 그 사이에서 영면하는 나비가 있다(〈죽음과 나비〉). 또 어떤 작품은, 땅 속에서 독수리가 날갯짓하여 거죽을 뚫고 나오고(〈생성〉), 새들이 나는 곳보다 더 높은 허공에서 말들이 내달린다(〈해 뜨는 곳에서 해 지는 곳까지〉). 초현실도 환상도 아닌, 이 같은 카오스의 형상들이 어떻게 김호석의 그

〈늑대가 오는 밤〉

림에서 나타나게 되었을까? 그날 더불어 그림 감상을 했던 이들에게 내가 전할 수 있는 소견은, "김호석의 화폭 안으로 고대 암각화가 걸어들어 가고 있는 것 같다"가 다였다.

암각화? 그렇다! 우리가 그곳을 함께 여행할 때 그는 많은 장소에서 마치 선사시대의 암각화 속에서 뛰어나온 사람처럼 사고하고 말했다. 현대인으로서는 도무지 상상할 수 없는, 오래된 바위그림 속에 가득 찬 고대인과 고대 축생들의 생활 동작들을 그토록 섬세하게 유추해내어 실감나는 이야기로 재구성해서 들려줄 수 있는 사람은 단언컨대, 그밖에는 없을 것이다. 그 때문에 하는 말은 아니지만, 또 일일이 대조할 수도 없는 노릇이지만, 그가 이번에, 생명 현상의 여러 모습 중에서 독특하게 건져올려 화폭에 펼쳐놓은 여러 장면들은 어쩌면 고대인들이 암각화에 남길 것을 포착할 때와 비슷한 원리를 지니고 있을 가능성이 크다. 그리고 그것은 '앵글'의 초점을 지배하여 그림의 형식에도 상당한 영향을 미쳤으리라고 나는 본다. 실제로 그가 남긴 메모에도 그런 예감을 주는 구절이 있다.

대지는 윤곽선도 지평선도 없다. 따라서 대지와 하늘을 가르는 것도 없다. 그리하여 투시법은 소용없다. 감각이 있을 뿐.

역시, 초원의 화랑이라 할 암각화들과 이번 김호석의 작품들 간에는, 사실적이라는 점, 체험의 깊은 곳에서 발견될 수 있는 장면을 취택한다는 점, 풍경의 국부局部를 중시하면서 과감한 생략법을 사용한다는 점 등에서 얼마간 유사성을 가지고 있다. 천지 가득히 눈이 내리는 겨울밤에 늑대와 개가 싸우는 소리를 듣느라 밤새 잠을 설치고 있는 노인을 그린 〈늑대가 오는 밤〉 같은 그림이 대표적으로 보여주듯이 말이다.

그런 맥락에서 보면, 아무래도 그는 이번 작품들에서 유목문명을 다루거나 유목민의 역사 혹은 고구려인들의 기상 같은 것을 살리고자 하는 이데올로기적 야

심을 탐냈던 것 같지는 않다. 유목민의 대지에 김호석이 다녀오고 또 내가 가고, 뒤이어 꽤 여러 명의 예술가들이 비슷한 풍경을 보고 왔지만, 아무도 이번에 김호석이 보여주는 것 같은, 특유의 생명에 대한 감수성을 보여준 바가 없었다. 대부분의 관심이 '유목민' '역사' '문명' 이런 것이었다면, 그는 생명 내부의 문제들에 집착하고 있다.

그렇다면 그가 이번에 겨냥한 것은 존재의 근원, 생명의 순환 본능…… 이런 것, 그리고 도시문명에 오염되지 않은 근원적인 생명력이랄까, 광활한 대지가 내뿜는 원초적인 힘이랄까 하는 것들이 주는 절대 고독, 또 외로움, 쓸쓸함 등이다. 한마디로, 초원의 대 서사시에 대한 천착이 되는 셈이다.

소멸 이야기에서 생성 이야기에게로

나는 이번 작품들을 크게 세 가지 유형으로 나누어볼 수 있다고 본다. 하나는 방금 전에 말한, 존재의 생과 멸에 관한 것인데, 여기에 집약된 김호석의 정신 세계는 세속 도시의 상식에서 한없이 멀리 벗어나 있다.

그는 몽골 여행을 통해 각자의 고유한 질서를 갖는 숱한 생명들이 한 공간에서 어우러지는 풍경들을 무수히 보았을 것이다. 서로 다른, 그러나 각기 제 몫을 하는 것들이 한 시야 안에서 중첩되면 혼돈의 상태가 되고, 혼돈의 상태가 중첩되면 어둠으로 뭉친다. 아주 우연히 발견한, 그 동안 살면서 미처 보지 못했던 것들이 덧쌓여 형성하는 혼돈, 어둠…… 이번 작품들에는 이런 게 그려져 있다. 그러면서 그 혼돈과 어둠이, 분명하고 구체적인 사물들을 제압해버리는 것처럼 보이게 한 것은 종래의 그에게서는 찾을 수 없었던, 독특한 인식론적 역전이라 해야 할 것이다. 그의 작품에서는 척박하고 황폐하기만 한 사막이 오히려 생명력으로 넘치고, 살아 있는 말이 묶여 있을 자리에 죽은 말 가죽이 펼쳐 있는 것을 그린 〈소멸〉에서 보이듯이 '모양을 초월해서 존재하는 것들' 을 읽는 '창조적 깊이' 가 느껴진다.

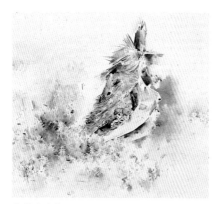
〈죽음과 나비〉

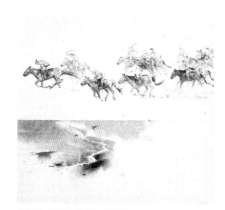
〈해 뜨는 곳에서 해 지는 곳까지〉

세계는 '텅 빈 가득함'으로 가득 차 있다는 것이 하나의 줄기를 이루기까지 그는 명료하고 익숙한 것들이 무위되거나 해체돼버리는 경험을 무수히 했을 것이다. 하늘이 생물화된 것처럼 보이는 〈독수리〉, 깨어진 하늘과 그 밑의 오로라와, 땅에서 죽은 소의 머리통 주변에서 꽃이 피고 이빨 틈새에서 나비가 노는 모습을 그린 〈죽음과 나비〉 등은 말할 것도 없이, 마를 대로 마른 소똥이 꽃이 되는 〈아르가르의 향기〉, 나담 축제의 말 타기 경주에서 낙오한 소년을 그린 〈그리움〉 등처럼 형상적 비약이 전혀 없어 보이는 작품들까지도 마찬가지이다. 죽음과 삶이 동시적이고 서로 다르지 않은 것임을 보여주면서 하나의 소멸이 반드시 또다른 생성의 시작으로 이어진다는 점을 놓치지 않는데, 그것은 기실 인간의 숨소리가 시작될 때부터 가지고 있던 생명의 근원 같은 것이다. 그런 의미에서 유목민 하나가 초원에서 낮잠에 빠진 것을 포착하여 그 작은 인간에게 대지를 은유할 수 있는 여지를 남긴 〈거인의 잠〉은 이번 작업에서 핵심을 이루는 수작(秀作)으로 보인다.

이와 조금 다른 또하나의 줄기는 유목민의 일상을 포착한 작품 군(群)이다. 제자리에서 붙박이로 사는 식물과 사방팔방을 날뛰는 동물의 근성은 본이 다른 것이다. 초원의 황량한 대지를 가로질러 끝없이 이동하는 자연의 움직임(기후)은 그곳의 '생명줄'인 수분을 이동시키고, 수분은 동물이 먹을 수 있는 여린 풀(신록)을 이동시킨다. 신록은 동물을, 동물은 그들의 생태계를 경영하는 사람(유목민)을 이동시킨다. 그래서 유목민들은 이동을 숙명으로 삼되, 목적지도 없는 방랑이 아니라 정확한 계절 이동을 했으니, 그것은 생태계의 이동 벨트를 따르는 자연의 길이었다. 나담 축제의 말 타기 경주를 소재로 하고 있는 〈해 뜨는 곳에서 해 지는 곳까지〉를 비롯하여, 〈죽은 염소〉〈형제〉〈양은 가죽을 남기고〉〈소녀〉〈경계〉〈수컷〉〈수줍은 대지의 주인들〉〈늑대가 오는 밤〉〈샤먼〉〈어느 하오〉〈늑대〉〈하늘의 애도〉〈초여름〉〈바람의 숨결〉 등 대다수의 작품들은 하나같이 유목문명을 구성하는 삶의 한 지점들을 그리고 있다.

그리고 끝으로, 다소 과격해 보이는 그림들은 '조드'라고 하는 대재앙에 관한

것이다. 〈하늘에서 땅으로〉〈대지의 마지막 풍경〉〈조드〉〈사는 것과 죽는 것〉
〈죽은 낙타의 초상〉〈쓰러진 야크〉〈대자연에게 살해되다〉〈말은 죽어서도 함
께 있네〉 따위의 작품들이 여기에 속하는데, 이 그림들은 너무도 그로테스크해
서 자칫하면 그사이에 화가 김호석의 성정이 이렇게까지 변했나 싶은 느낌조차
줄 수 있다. 이 자리에서 유목민의 '조드' 현상이 반드시 설명되어야 할 소이가
여기에 있다.

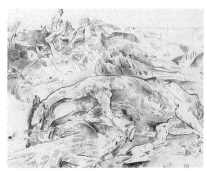

〈조드〉

몽골어로 '강Gan'이라고 하는 자연재해는 늦여름에 찾아오는 집중 가뭄현상의
하나이다. '강'이 오면 초가을부터 풀이 말라 가축들이 기나긴 겨울과 봄을 나
는 데 필요한 영양분을 섭취하지 못한다. 그래서 유목민들은 이듬해 새싹이 돋
을 때를 가늠해가며 겨울과 봄에 쓸 초지를 조금씩 나누어서 사용하는 것으로
'강'을 극복한다. 그런데 간혹 집중 가뭄을 참으며 겨우겨우 가을을 건너온 이
들에게 숨 돌릴 틈도 없이 더 큰 재앙이 들이닥치는 수가 있다. '조드Dzud'라고
하는 겨울 재해가 그것이다.

조드는 집중 가뭄과 강추위가 겹쳐서 유목문명 전체를 공포에 빠뜨리는 무서
운 재난인데, 이것이 오면 정착민들은 상상할 수 없는 일들이 벌어진다. 먼저,
가뭄에 지쳐 허기진 자들의 광야에 눈이 내리고 얼음이 얼면서 위기는 찾아온
다. 사람과 동물이 마실 물을 확보할 재간이 없어서 하는 수 없이 미래를 훔치
는 일(초봄을 견디기 위하여 남겨둔 희귀한 수분지대)로부터 재난이 시작된다. 겨
울과 봄에 살자고 당장에 굶어 죽을 수는 없는 노릇이니 절약 초지를 가불해서
쓰고 나면 불안하지 않을 중생이 없다. 그 가운데 점점 초지의 황폐화가 노골화
되는데, 동시에 추위가 나날이 심해지고 배는 더욱 고파온다.

김호석이 목격했던 1999년과 2000년의 '조드' 상황을 CNN 방송은 이렇게
전한다.

몽골인들이 30년 만에 최악의 겨울에 직면해 있다. 가뭄 뒤에 눈보라와 꽁꽁 얼어
버린 날씨가 시시각각으로 위협해오고 있는 것이다. 유목민들은 추위를 막는 원형 천

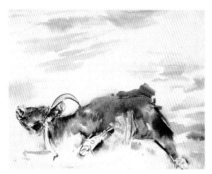

〈쓰러진 야크〉

막의 난로에 피울 연료인 '건조한 동물 배설물'의 부족을 겪고 있다. 전국적으로 기온이 영하 56도까지 곤두박질쳤고, 눈은 가축들이 주식으로 하는 목초지를 덮어버렸다. 이미 백만 마리 이상의 가축이 죽어버렸고, 고립된 시골 공동체는 위험에 처해 있다.

이때 유엔 관계자는 기아에 직면한 유목 공동체 50만 명이 벼랑 끝에 서 있다고 경고했고, 몽골 정부는 우호 친선관계를 약속한 모든 나라들에게 도움을 호소했다. 당시, 양들이 절망적으로 흙과 돌을 먹는가 하면, 소들이 살아 있는 말에게 다가가 꼬리를 씹고, 죽은 양의 배를 갈라보면 안에 자갈과 흙이 차 있었다고 한다. 굶주림을 참지 못해 절망적으로 흙을 파먹은 것이다. 끝없는 눈보라, 극한의 추위, 그 속에서 유목민들은 한 마리의 가축이라도 더 살리기 위해 길 잃은 녀석들을 찾아 헤매고, 양 염소 말 소 낙타는 밤이면 추위를 이기지 못해서 자기들끼리 웅성거린다. 더욱 기가 막힌 것은 봄이 더 두렵다는 점인데, 4월까지도 낮에는 기온이 올라가지만 대지는 아직 눈으로 덮여 있다. 그 상태에서 들이닥치는 먼지 폭풍은 죽음의 바람이다(이것이 사막에서 날아와 우리나라의 황사현상을 만든다). 가축 사망률은 풀이 자라지 않는 봄 동안에 계속 증가하는데, 이때 무엇보다도 새끼를 밴 동물들이 죽어서 생계의 기반이 무너지는 것이다.

여기서 습득된 장면들이, 이번 작품의 곳곳에서 출몰하는, '낙엽처럼 쌓인 동물의 시체더미'들이다. 주목할 것은 그 '주검의 집적'에서 항시 대자연의 호흡이 살아 숨쉰다는 점인데, 실제로 〈쓰러진 야크〉를 보면 수많은 바람들이 물결을 이루어 하나로 흐르는 모습과 생명이 바람에 부서져서 검은 먼지로 흩어지는 느낌이 강조되고 있다. 이 대목에서 간과할 수 없는 것이, 화가가 소멸을 통해 생성을 보고자 하는 자신의 대주제를 거의 모든 작품 속에 관통시키고 있다는 점이다.

역사로부터 돌아오라

지상에 존재하는 모든 이야기들 중에서 가장 큰 것은 역시 생명 그 자체가 전하는 생성과 소멸의 드라마일 것이다. 이번에 그것을 천착하려는 경향이 두드러지는 것은 김호석으로서는 상당히 고무적인 변화라 생각된다. 그리고 그것은 형식의 문제에서도 과연, 지나친 명증성의 추구로 인해 자칫 속류 리얼리즘의 한계에 갇힐 수도 있는 염려들을 보기 좋게 뛰어넘는 효과를 거둔다. 그의 메모에서, "익숙하지 않은 것이 던지는 불안감보다 바람의 빛깔과 친해질 수 있었고, 땅의 소리를 발로 기억하게 되었으며, 그들에게 마음의 귀를 기울이고 대지와 하늘의 소리를 들을 수 있게 되었다"는 문장을 읽은 적이 있는데, 어쩌면 이러한 깨달음이 불가피하게 그의 사유를 신화적으로 끌고 가는지 모르겠다. 그렇다면 어느 순간 그가 마술적 리얼리즘, 혹은 그로테스크 리얼리즘의 세계로 이전하기 시작한 셈이 되는가?

그러나 여전히, 정교한 필치에도 불구하고 고대 바위그림처럼 설명이 없이는 읽기 어려운 장면이 너무 많다는 점은 아쉬움으로 남는다. 모든 삶에는 풍경이 다르더라도 보편성이라는 공통성이 있는 법이다. 예술가의 체험이 명작을 구가할 때 보이는 것은 사적 체험이 공적 체험으로 승화되는 경이이다. 그가 이번 작품에서 보여주는 많은 장면이 유목세계의 총체라기보다 그 파편들의 조합 같은 느낌을 주는 것은 리얼리즘의 견인차인 전형성의 부족 때문이 아닌지 모르겠다. 여기서 한 발 더 가면, 그는 예술 활동을 통해 당대 정신의 어떤 흐름 속에서 있고자 하는가, 라는 문제와 만난다. 아무래도 나는 그런 아쉬움이 조형적 가치가 있는 외향을 중심으로 세상을 보는 그의 안목에서 오는 게 아닌지 하는 의심과 더불어 그의 어딘가에 공공성의 결핍현상이 도사리고 있는 건 아닌가 하는 생각도 슬며시 가져보게 된다. 이 모든 것이 어쩌면 그의 세계관에서 기인하는 것일 수 있다. 그는 공동체의식 혹은 연대감에 애착을 갖기에는 너무 강인한 자아를 가졌기 때문이다.

하지만 이상의 약점이 없지 않음에도 불구하고, 나는 지금 그의 변모된 세계에서 흘러나오는 하나의 섬광에 눈이 부셔서 거듭 경탄하고 있다. 오늘날 지상의 거의 모든 예술에서 드러나고 있는 심각한 문제 중의 하나는 인간의 시야에서 대지가 사라졌다는 점이다. '문명의 어항' 속으로 도피해버린 사람들이 살고 있는 모든 도시에서 창작된 소설에는 자연의 무대가 없고 시에서는 대지를 호흡하는 노래가 없다. 인간이 갖는 근원적인 욕구들이 우리의 본성을 구성할진대, 춥고 배고프고 무섭고 전율하는 욕구들은 모두 우리가 대지로부터 받은 선물이다. 춥지 않고, 배고프지 않고, 무섭지 않으려고 만들어낸 문명이 우리의 삶에서 대지를 내쫓는 결과를 가져오는 것처럼 당혹스러운 일은 없을 것이다. 마치 공상과학영화의 외계인들이 맑은 공기와 물이 그리워 지구를 찾는 것처럼 문명의 어항 속에서 사는 사람들은 필시 자신들의 얼굴에서 사라져버린 대지의 그림자를 그리워하게 되어 있다.

　　작품을 완상하고 나서 망막에 지워지지 않는 것이 있다. 〈천국의 아이들〉에서 새끼 양을 껴안고 놀면서 목축을 떠난 어른들을 기다리는 네 명의 아이들의 머리통 너머에 있는 세상이 그것이다. 광야에 내린 눈 위를 가득 메우고 지나간 양떼들의 흔적…… 해가 지고 달이 떠오르기 시작하는 초저녁인데, 어른들은 오지 않고 달빛만 춥다. 이렇게 달무리가 지면 다음날은 엄청난 추위가 몰려온다고 유목민들은 말한다. 바로 그러한 대지와 초원에, 현생 인류가 급격히 상실하고 있는 본원적 체험이 남아 있음을 나는 의심하지 않는다. 아마도 21세기의 미학적 주제는 여기서 나올지 모르며, 그 내용은 틀림없이 '장엄미'가 되리라는 생각도 한두 번 해본 게 아니다. 장담할 일은 아니지만, 문명 인류의 문화적 고향으로서, 대지 체험이 살아 있는 인간 본성의 수련장으로서 '천 개의 고원'은 21세기의 예술가들에게 뜨거운 열정과 창조적 충동을 부추기게 될 것이다. 그러나 그곳까지의 정서적 거리는 얼마나 멀기만 한가?

내 머리통 속에는

양떼들이 서서 이슬을 맞고

달빛도 낙타의 등을 넘는다

숱한 별을 가진 하늘도

천막집 지붕과 지붕을 돌고

아득도 해라

서울 명동 지하도 꽃 상가 앞 벤치에 앉아

컵라면을 먹는 머리통 속으로

가다가 길 잃은 숱한 생각들

가다가 가다가 가다가 놓친

사람들, 짐승들, 바람들

(…)

우리는 이렇게 지상을 지나며

매순간 우주의 각도를 바꾸고 있다

그것은 무슨 가치가 있는가

그래도 내 머리통 속으로

그 밤 무서웠던 늑대가

별빛에 발 시린 초원을 가로질러

너처럼 나처럼

혼자서 간다

졸시 「내 머리통 속에서」 일부

김호석의 먹빛 바람,
대적大寂의 공간을 일렁이다

1

어디까지 땅이고 어디부터 하늘인지 구분되지 않는 곳, 적막한 대지. 그 광활한 유라시아의 풍경과 풍물을 그림으로 완성했다고 새해 벽두부터 김호석에게 연락이 왔다. 한동안 연락이 없던 터라 오랜만에 듣는 목소리가 반가웠다. "이번 그림은 이전의 김호석과는 다를 겁니다"라며 회심에 가득 차 있었다. 그만큼 자신감이 넘쳐흘렀고, 대뜸 "작품 속에서 이만큼의 자만심은 갖고 싶다" 할 정도였다.

수묵으로 삭혀낸 마흔여 점의 대작들을 훑어보니 과연 그랬다. 황량한 초원에 생동하는 야생의 광경들과 걸맞도록 거친 붓으로 꾸밈없이 표현하려 했단다. 그런 의도가 100호도 넘는 크기의 대작에 한껏 살아 있었다. 그야말로 기세氣勢의 에너지가 넘치는 성공작들이었다.

말은 하늘 위를 달리고, 새는 땅 위를 난다. 독수리는 하늘에서 내리거나, 땅에서 차고 오른다. 하늘과 땅이 뒤바뀌고, 하늘이 가문 땅처럼 갈라져 있다. 사막에 널브러진 소나 말이나 양의 주검들, 그 뼈와 시신 주변에 풀꽃들이 자라고 핀다. 심지어 나비도 날아든다. 야생의 말은 사납게 뛰쳐 오르고, 발정한 낙타는 사막에 머리를 콱 박는다.

　　그 땅에도 어김없이 사람들이 살아간다. 유목민들이다. 말을 타는 사람의 빠름이 있는가 하면, 말이나 개를 앞세우고 걸어가는 행자行者의 느림도 있다. 타던 말을 풀어 놓은 채 풀밭에 팔자八字로 누운 사내는 하늘을 이불 삼아 죽음 같은 깊은 잠에 빠져 있다. 집 안에서 잠 못 드는 노인은 주검처럼 보인다. 아이들은 멀리 초원에 늘어서서 똥을 누고, 삼삼오오 앉아 새끼 양들과 친구하고 있다.

　　또한 김호석은 우리와 외모가 비슷한 초원의 사람들을 가까이서 대면한 모양이다. 동물들의 주검 앞에 선 노파의 무심한 표정에 풍파의 연륜이 또렷하다. 말떼가 이동하는 지평선을 배경으로 노파의 인자함과 손녀의 천진함이 나란하다. 짙은 뭉게구름 아래 소녀의 살짝 찌푸린 표정은 유목민의 후예답게 결연하다. 간소한 초원 언덕을 배경으로 선 남자는 경계심을 잔뜩 세운 사나운 눈빛으로 자신과 닮은 이방인을 심상치 않게 뚫어본다.

　　이들 정면의 반신상들에는 수묵인물화가로 이름난 김호석의 장기長技가 여전히 두드러져 있다. 배채법*의 치밀한 안면顔面 묘사와 대조적인 대담한 먹선묘의 의상 표현, 윤두서의 자화상(1700년대 초)같이 평면적으로 그린 눈동자 화법은 우리 골격과 유사하기에 몽골인의 얼굴에도 잘 맞아떨어진다.

2

　　사실 김호석은 몽골의 풍물화 일부를 벌써 1999년 어느 일간지에 김형수의 글과 함께 소개한 적이 있었다. 연재물을 대하며, 우리 땅에서는 그림의 소재가

궁해서 이국 땅을 찾아 나섰나 싶기도 했고, 그것이 김호석 회화세계의 형성에 무슨 의미가 있을까 고개를 갸웃했었다. 그때의 의문은 지금도 여전하다. 허나 김호석은 이국의 풍경과 풍물들을 수묵화로 적절히 묘파해내었고, 이전에 못지 않은 김호석다운 회화성을 일구었다. 축하한다.

이러한 성공에는 김호석의 화가로서 지닌 남다른 열정이 뒷받침되어 있다. 그동안 김호석은 광활한 유라시아의 평원에 취해 사는 듯하였다. 일반 여행자들이 갈 수 없는 까마득한 오지까지 부지런히 다녔다. 몽골로, 러시아로, 티베트로 쏘다닌 게 벌써 십 년째이고, 48회에 걸쳐 1000일 남짓 다녀왔다니 말이다. 여느 화가들의 해외 스케치 여행과는 사뭇 다르다.

김호석이 무엇 때문에 사막과 초원에 그토록 매료되었는지, 나는 명쾌하게 수긍되지 않는다. 그가 생生과 멸滅이 자연 그대로 순환하여 '삶과 죽음이 만나는 곳 혹은 그것이 초극하는 곳'이라고 유라시아 대륙을 인식한 것은 십 년 전 인적이 없는 고비사막을 여행하면서부터라고 한다. 거의 목숨을 내건 탐험에 가까웠단다. 사막 곳곳에서 만난 공룡 화석이나 동물의 시체가 김호석을 그렇게 흔들었고 심취시킨 모양이다. 어쨌든 문명을 거슬러 원시로 역행한 체험 속에서, 그 순결한 대자연이 김호석에게 새로운 회화영역을 넓혀준 것만은 분명하다.

여행 후일담을 듣거나 이 책에 실린 그림들을 살펴보면, 김호석의 열광은 먼 원시의 땅에서 느낀 문명인으로서의 자신의 존재에 대한 혼란과 갈등, 그리고 반성에서 출발한다. 최근 4년 동안은 여행의 충격으로 붓을 들지 못했을 정도였다고 한다. 이번 작품을 완성하고 나서야, "유라시아 탐사를 통해 스스로 문명의 때를 벗겨내었고, 인간으로서 새롭게 '개안開眼'했다"고 피력해왔다. 그러면서 날 보고도 자신의 여행지를 다녀오라고, 그래야 인간으로 진정 '개안'하게 된다고 설득하기도 했다. 물론 나는 갈 생각이 없다.

또 김호석은 광활한 대지를 들락거리며 원시의 자연이 문명의 심장에 활을 겨누는 것 같다거나, 사람이 존재하지 않는 대지의 적막감에서 우주를 떠올렸다고

말한다. 문명에 길들여진 인간이 무력해지는 곳, 삶과 죽음이 공존하는 곳에서 김호석은 그렇게 인간 본연의 의미나 원시의 순수성을 되씹어본 모양이다.

때론 김호석의 마음을 열게 한 그런 상념은 마치 '유무^{有無}'나 '공색^{空色}'과 같은 불가^{佛家}의 화두^{話頭}처럼 다가온다. 양자의 관련성은 아마도 1990년대 중반 김호석이 우리 시대의 선승^{禪僧}인 해인사의 성철^{性澈} 스님과 직지사의 관응^{觀應} 스님의 영정을 제작했던 데서 찾을 수 있을 것 같다. 김호석은 초상화를 그리는 과정에서 외형 묘사에 그치지 않고 늘 대상인물과 자신을 최대한 동일시해보면서 전신^{傳神}하려는 창작태도를 견지해왔기 때문이다.

이와 마찬가지로 김호석이 수차례 반복한 여정은 그 대지의 전신을 뽑아내기 위함이라고 할 수 있겠다. 동물의 똥 주변에 동그랗게 자란 들풀을 담은 〈아르가르의 향기〉, 소가 죽어 갈비뼈를 드러낸 그늘의 붉은 풀꽃 〈소 갈비 사이에 핀 패랭이〉, 소 턱뼈의 이빨 사이로 날아든 나비가 보이는 〈죽음과 나비〉 등의 화재^{畫材}가 그런 점을 잘 보여준다. 다시 말해 김호석이 목격한, 죽어가는 존재가 새로운 생명을 잉태시키는 사막의 현장들과 그 화제^{畫題}는 선불^{禪佛}의 화두와 맞물려 있는 것이다.

3

김호석이 야생의 기분대로 그렸다는 이번 유라시아 대자연의 풍물화들은 얼핏 새로워 보인다. 하지만 그 동안 쌓아온 화풍을 역행하거나 크게 벗어나 있지는 않다.

김호석은 1970년대 말에서 1980년대 초에 이른바 '수묵운동'과 함께 도시 풍경을 수묵으로 그려 주목을 받았던 화가이다. 1980년대 중반부터 거리의 인물 그림이 과거와 현재의 역사인물초상으로 발전했고, 선승 인물화의 제작을 맡기도 했다. 또한 4·19, 5·18, 강경대 열사 장례식 등 민주운동사와 그 현장

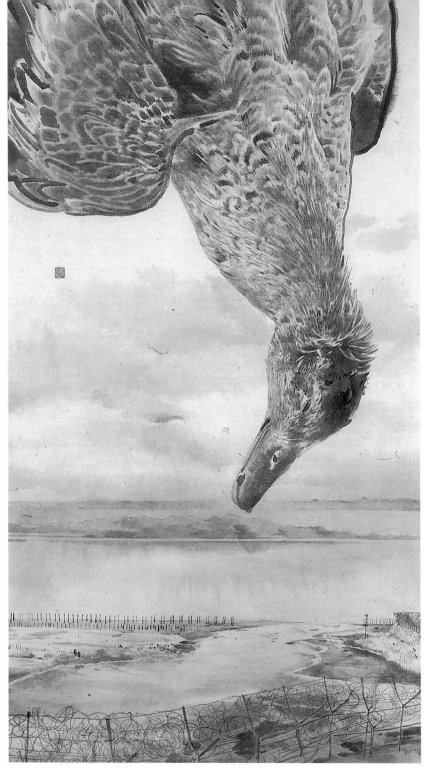

〈개죽음〉 1991

〈날 수 없는 새〉 1992

을 그려내면서 우리 시대의 리얼리스트 수묵화가로 간판스타가 되었다.

게다가 1998년에는 사십대 초반 나이에 국립현대미술관이 제정한 '올해의 작가상'을 수상하여 스포트라이트를 한 몸에 받았다. 이때 새로운 소재로 가족생활의 일상이 등장했고, 2002년의 개인전까지 가족사를 통해 따스한 '인간애'를 담아냈다. 얼추 민중미술과 유사한 사회적 시의성에서 인간의 문제로 예술세계를 전환한 의도가 엿보였다. 김호석은 이번 유라시아 작품들을 통해 그러한 인간과 사회의 문제에서 인간과 자연의 근원을 묻는 쪽으로 예술적 화두를 옮겨놓은 셈이다.

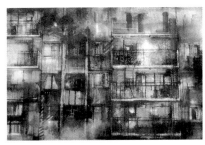

〈아파트〉 1979

한편, 김호석은 그 같은 회화세계의 변모 속에서 늘 뜻하지 않는 화젯거리를 동시에 등장시키곤 했다. 〈아파트〉(1979)부터 〈아현동〉(1986) 달동네 풍경화까지 도시 풍경에 심취했을 때는 대담한 필선의 굴비를 과장해 그리거나, 동물원의 원숭이, 인큐베이터에 연결된 신생아를 소재로 선택하기도 했다. 인물초상이나 민주운동사를 주로 그릴 때는 〈개죽음〉(1991)이나 〈날 수 없는 새〉(1992)처럼 동물그림으로 사회현상을 상징적으로 풍자했다. 또 가랑이를 벌리고 드러누워 자위하는 암캐의 〈달도 부끄러워〉(1996)나 쟁기질 하다 오줌 싸는 소의 〈휴식〉(1993~4) 등과 같이 얌전치 않은 동물화들도 간간히 그려왔다.

지난 개인전에서는 먼 들판을 굽어보며 처마 끝에 매달린 쥐를 그린 〈어느 가난한 절에 계신 서생원〉(2002)이 색다른 맛을 보였다. 김호석의 예술적 성과로 꼽히는 인물초상화 못지않게 이런 동물화들도 재평가받게 될 거라 여겨진다. 특히 동물화에서 변태스럽기까지 한 일탈의 파격을 설정한 점은 김호석의 폭넓은 예술적 기량을 한껏 돋보이게 한다.

이렇게 김호석이 동물화를 즐겨 그려왔기에 유라시아 여행에서 초원의 동물들에 자연스레 눈길을 돌릴 수 있었을 것이다. 나아가 그 까닭에 사막에서 만난 동물들의 주검을 남다르게 가슴 깊이 새겼는지도 모르겠다. 또한 이같이 그림

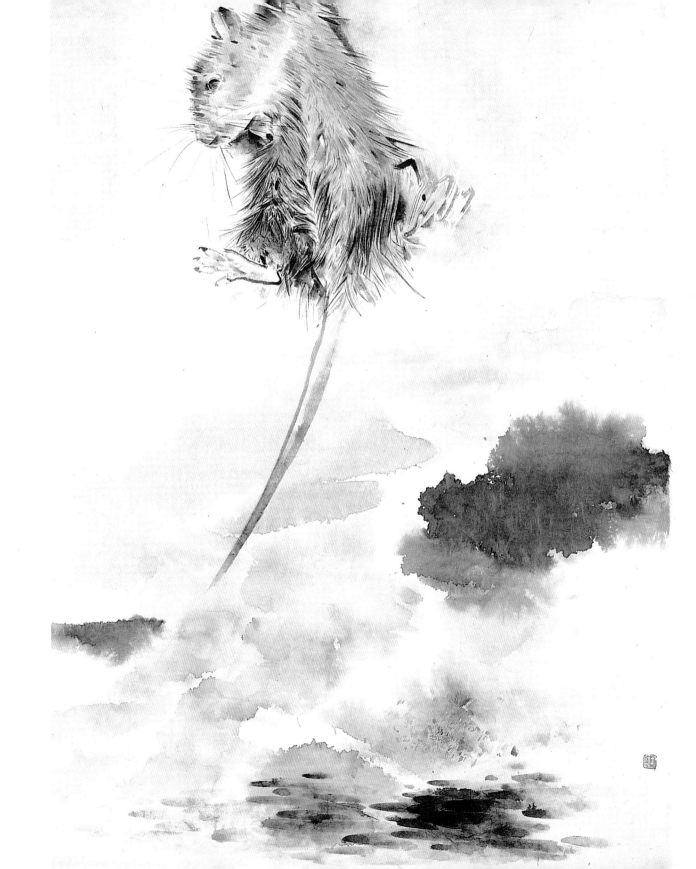

◀〈어느 가난한 절에 계신 서생원〉 2002

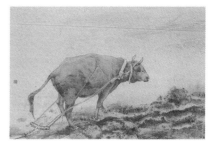

〈악!〉 1982~3

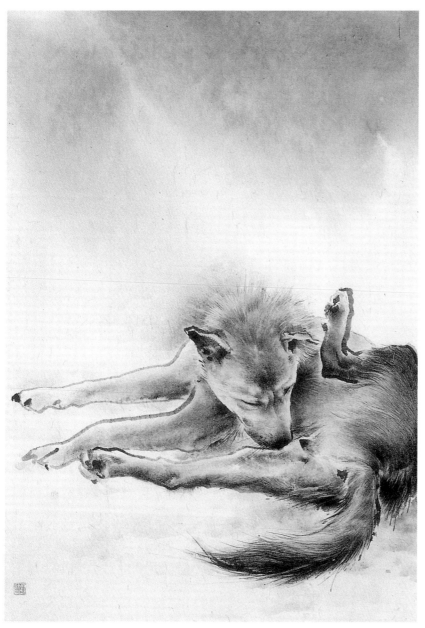

〈휴식〉 1993~4

〈달도 부끄러워〉 1996

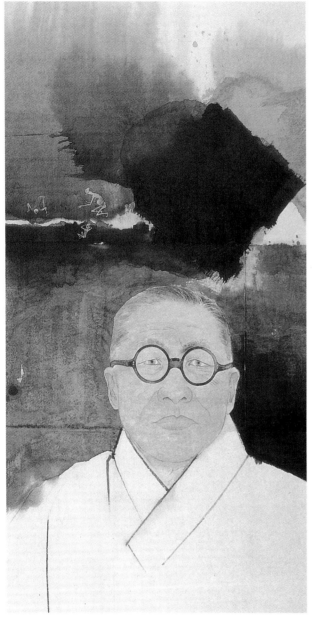

〈백범 김구〉 1988

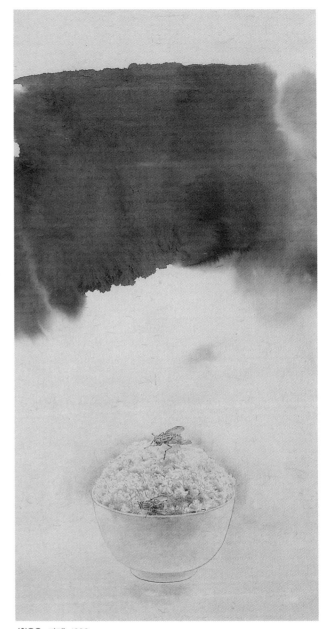

〈한용운-파리〉 1996

의 내용이 예와 지금이 서로 연계되는 것과 마찬가지로 수묵 표현의 방식에도 유사함이 발견된다. 필세의 흐름에 힘이 펄펄 넘친다는 점도 그렇다. 다만 이번 유라시아 작품에서 동물 그림들은 앞선 시기보다 한층 미묘한 담묵淡墨 구사와 분방해진 필묵筆墨의 유동성을 보여준다. 특히 너른 붓의 활달한 사용과 짙은 먹의 대담한 구사도 별격으로 비친다.

4

　김호석이 표현한 유라시아의 초원과 사막의 전신에는 그 대지에 부는 바람이 포함되어 있다. 이번 전시의 가장 성공적인 회화성은 그 바람에서 비롯되었다 해도 지나치지 않다. 사방이 열려 망망한 땅에 생멸을 순환시키는 핵심적인 존재가 바람일거라 생각해보니 더욱 그러하였다. 배경에 깔린 필묵의 움직임과 농담, 그리고 선염渲染을 보는 순간, 선뜻 대자연의 적막한 대적大寂**의 공기를 일렁이는 바람이 떠올랐다.

　멀리서 부감하여 그린 〈그리움〉에는 유목민이 말고삐를 쥔 채 느린 걸음으로 사막을 들어서고, 먼 지평선 아래로 작은 돌개바람이 인다. 눈밭에 달리는 모습대로 쓰러진 말 주검이 놓여 있고, 그 위로는 말 매는 두 개의 고리만 허공 줄에 떠 있다. 이런 장면을 담은 〈소멸〉은 초원의 겨울다운 주제이다. 쨍한 추위는 바람마저 얼게 한 모양이다. 화면의 그 무엇도 움직임이 없다. 〈생성〉에는 땅속으로부터 솟아오르는 독수리가 머리와 두 발을 뻗었고, 그 위로 수직의 비바람이 쏟아진다. 〈야생의 기억〉은 초원에 누운 소의 시체 위로 바람이 스며들고, 멀리 지평선에 바람따라 야생마를 모는 유목민이 보인다. 〈대지의 마지막 풍경〉이나 〈거인의 잠〉, 그리고 〈쓰러진 야크〉는 바람이 초원이나 사막으로 낮게 잦아드는 듯 중간 먹의 번짐이 효과적이다. 이들은 대부분 옅은 먹의 섬세함으로

그 대지의 청정한 공기감을 실어내고, 중간 먹의 감각적인 파묵破墨 표현으로 바람의 파장을 나타내고 있다. 그만큼 김호석의 수묵 다루는 기량이 한 단계 성숙했음을 잘 보여준다고 할 수 있겠다.

〈어느 하오〉는 말이나 낙타도 없이 개 한 마리를 앞세우고, 땔감으로 쓸 소똥 등짐을 지고 느린 걸음으로 움직이는 유목민을 부감하여 담은 그림이다. 힘든 자세의 행자行者 뒤로 떨어뜨린 마름모꼴 짙은 먹이 상쾌하다. 광야의 이 인물은 각별히 유라시아로 여행하는 김호석의 자화상 같다.

〈아르가르의 향기〉에는 소똥의 자리를 따라 자란 풀꽃 위로 중간 먹의 번짐이 화면 가득 쏟아지고, 연녹색 초원에 누운 〈어미와 새끼 쥐〉에는 왼편 하늘로 역삼각형의 먹구름이 내린다. 망망한 초원의 스산함이 엄습해올 법하다. 〈독수리〉는 초원을 향해 날갯짓을 반복하고, 짙은 바람이 사선으로 흐른다. 하늘이 그렇게 독수리를 따라 내리는 듯하다.

창자 부분만 없어진 양의 시체를 담은 〈하늘의 애도〉에는 화면의 왼편 가득 큰 덩어리 덩어리로 그 슬픔의 먹빛 바람이 진하게 번진다. 〈초여름〉에는 쪼그리고 앉아 똥을 누는 아이들을 엄습하듯 망망대해처럼 짙은 바람이 들판을 덮친다. 유목민 공동체의 생사를 가늠하는 무속인 〈샤먼〉은 마지막 기원의 지친 몸짓이고, 그 요란했던 소리가 화면 가득 짙은 먹바람으로 휘감아돈다.

이처럼 유장하게 혹은 격정으로 이는 바람의 배경 표현은 역시 김호석이 이전에도 시도해온 화법이다. 넓은 붓의 대범한 사용과 확 번지는 속도감 구사는 초기작부터 나타난다. 특히 짙은 먹의 사례를 들자면, 〈악!〉(1982~3)이나 〈아현동〉(1986)을 비롯해서 '항거'라는 제목의 역사화나 초상화(1980년대 후반~1990년대)들이 떠오른다. 짙은 배경에 지옥도를 곁들인 〈백범 김구〉(1988)의 초상화와 파리가 앉은 밥사발을 주제로 한 〈한용운-파리〉(1996) 등이 강한 인상으로 남아 있다. 아무튼 옅은 먹에서 짙은 먹까지 느낌에 따라 분방하고 담대한 필묵 구사는 수묵화가로 내세울 수 있는 김호석의 빼어난 미덕이다.

이번 유라시아 작품들은 분명 성공적인 회화성을 이루었다. 더욱이 2002년 개인전 이후 4년여의 공백을 극복했다는 점에서 반갑기 그지없다. 그런데 김호석에게 실제 4년의 공백은 그냥 허송의 시간은 아니었다.

유라시아를 사생寫生하며 동시에 김호석은 그곳의 암각화를 답사했다. 이들과 우리나라 반구대나 천전리의 암각화와 유관성을 탐구하면서 암각화에 대한 논문을 서너 차례나 발표하고, 박사과정까지 수료했다고 한다. 정말 인생을 부지런하고 빈틈없이 사는 사람이라 생각된다. 김호석의 발품은 우리 시대 회화사에서 누구도 따를 수 없는, 대가로 발돋움 할 가장 큰 자질일 것이다.

김호석은 이번 작품들의 주제도 그러하려니와 유라시아 땅의 대자연에 걸맞게 거친 야생미를 우선시했다고 피력한다. 그러나 내가 보기에는 아직은 잘 그려야겠다는 욕심이 화면에 가득하다. 어쩌면 1998년 '올해의 작가'로 선정된 영광을 덜어내지 못하고, 거기에서 더욱 상승하려는 마음도 없지 않은 것 같다.

또한 이번 작품들의 화제는 논리적인 것을 뛰어넘으려는 시도로 읽혀진다. 그러나 막상 그림에는 인물이나 동물의 위치 선정과 배치, 배경처리 등 논리 이전이나 논리를 초극한 점보다는 오히려 구성이 치밀하고, 조형적으로 완벽을 기하려는 효과가 두드러진다. 오십줄에 들어선 김호석이 30년 동안 쌓아온 수묵의 기량이 한껏 달아 오른 것처럼 느껴진다. 전통화론에 '세월의 흐름만큼 그림이 익어가고, 곰삭은 예술은 어리숙해진다生以熟 熟以生'는 말에 따르면, 지금은 연배나 모든 면에서 '熟以生'으로 넘어가는 단계는 아직은 아니다. 여태까지 이룬 수묵의 성숙을 지속해서 풀어갈 때이니, 새로이 유라시아의 풍광에서 얻은 예술적 화두와는 괴리가 있는 것이다.

이번 작업들이 보여주듯이 김호석은 분명 인간의 힘으로는 불가능한 생사의 만남을 발견하고, 자신이 문명인이라는 사실을 일깨워준 대자연의 엄숙함에 고

개를 숙이며, 그 사막과 초원의 대지가 울리는 순결한 야생미에 사로잡혔다. 하지만 화가로서 김호석은 분명 그 동안 보여준 김호석다운 게 낫다. 나는 김호석의 유라시아의 경험에 관한 얘기보다 오히려 무엇이나 한번 잡으면 저돌적으로 달려드는, 또는 잘 그리려 애쓰는 김호석의 예전과 달라지지 않은 점에 호감이 간다.

이런저런 점으로 미루어볼 때, 이쯤에서 김호석이 화가로 입신한 초심初心을 뒤돌아보는 것도 좋을 성싶다. 그 한 예로, 그림의 주제선정이나 표현방식에서 〈아현동〉 달동네 풍경화가 선뜻 떠오른다. 자잘한 집들의 달동네에 드리운 어둠과 희망이 도리어 이번 김호석의 회화적 의향과 가장 근사하다고 여겨지기 때문이다. 하늘을 가득 메운 중간 먹의 번짐에는 욕심이 보이지 않는다. 미숙한 대로 왼편 언덕과 근경 옥탑방의 짙은 먹과 함께 억지스럽지 않은 날것 같은 순수함이 오롯하여 좋은 그림이다.

* 背彩法, 종이의 뒷면에도 채색하여 피부색을 내는 기법.
** 大寂, 곧 大寂光은 불교에서 가장 으뜸 부처인 큰 태양 같은 존재 大日如來 혹은 毘盧舍那佛이 계신 '크게 적막한' 우주를 뜻한다.

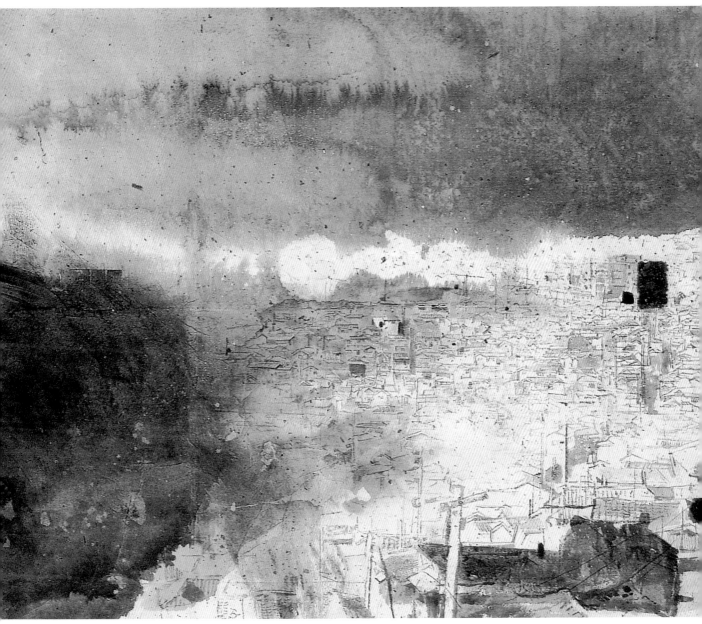

〈아현동〉1986

그새 십여 년이 흘러버렸다.

전시회를 마치고 마지막 그림을 벽에서 떼어내는 순간 말할 수 없는 허기가 찾아왔다. 나는 내 그림과 사람들의 시야에서 멀리 떨어져 있고 싶어졌다.

왜 몽골 초원을 선택했는지 모르겠다. 그것은 우연이라고 말할 수밖에 없다.

화가로서 그림으로 남겨야겠다는 목적을 지닌 여행도 아니었고 그렇다고 회포나 풀어보자는 식의 여행도 아니었다.

그냥 나를 자유롭게 놓아버리고 싶었다. 그래서 미지의 대지를 배회하는 여행을 하게 되었다.

그 속에서 너무나 많은 것을 보았다.

자연에게 모든 것을 의심 없이 내맡긴다는 것은 목숨을 건 사투이기도 했다.

마르케스의 말처럼 "세상을 있는 그대로 그린다면 그것은 초현실"이 되는 광경들이었다.

말하자면 그것은 인간의 숨소리가 시작될 때부터 가지고 있었던 생명의 근원 같은 것이다.

태초의 목소리인 암각화가 몸 속으로 걸어들어온 것은 그즈음이었다.

돌아와서도 시간이 허락하는 대로 한국의 바위그림들을 보러 다녔다. 어두운 밤 암각화 옆에 누워 손끝으로 더듬으며 그 그림을 남긴 사람들과 기억을 공유하기 시작했다. 그

순간 눈물이 흘렀다. 한편으론 기쁨의 눈물이기도 하였지만 개인적으로는 슬픔과 서러움의 눈물이었다. 기억하지 못했던 수많은 순간들이 눈앞에 펼쳐지기 시작한 것은 그때였다. 갑자기 붓이 잡혔고 그림이 그려지기 시작했다. 붓을 잡은 지 4년 만이었고, 작업은 4년 동안 이어졌다. 이번에 펼쳐놓는 그림들은 이러한 경험에 대한 편린들이다. 나는 그들이 눈길을 보내는 방식을 좇아 내 마음이 내키는 대로 그렸다. 기존에 알고 있었던 화법이나 방식에 의존하거나 벗어나려 하지도 않았고 그림을 그리고 싶지 않을 때는 그리지 않았다. 야성을 그리기 위해 야성의 언어로 붓질을 해야겠다는 생각 외에 기억나는 것은 없다.

그러나 그간 작업한 것을 펼쳐놓고 보니 비약과 전복 그리고 역설이 제각각이다. 그리하여 단호한 붓질, 최소의 설명, 상반된 성질의 혼용, 생과 멸 등 어느 것 하나 기존에 내가 알고 배웠던 조형 논리로는 설명 되지 않는 것투성이다.

부족하고 아쉬운 구석이 한둘이 아니지만 절박하게 내게 걸어들어오지 않는 것은 그리지 않았다는 사실로 위안 삼고 싶다.

경험을 초월하여 전체 속에 개인적 체험을 위치시켰는가를 생각하면 답이 떠오르지 않는다. 사실에 바탕을 두었으되 사실은 증발해버렸으면, 현실보다 더 현실적으로 다가서는 그림이 되었으면 하는 바람이 내내 아쉬움으로 남는다.

김호석 金鎬祏

수 상

1979년 제2회 중앙미술대전 장려상(중앙일보사 주최, 국립현대미술관)

1980년 제3회 중앙미술대전 특선(중앙일보사 주최, 국립현대미술관)

1980년 제7회 한국미술대상전 장려상
 (한국일보사 주최, 국립현대미술관)

2000년 제3회 광주비엔날레 미술기자상

1981년 홍익대학교 미술대학 동양화과 졸업

1987년 홍익대학교 대학원 동양화과 졸업

2005년 동국대학교 대학원 미술사학과 박사과정 수료

개 인 전

1986년 제1회 김호석 수묵전(관훈미술관)

1988년 김호석 초대전(온다라미술관)

1989년 김호석전(관훈미술관)

1991년 김호석 초대전(가나화랑)

1993년 김호석 초대전(샘터화랑)

1995년 김호석 수묵인물화전(예술의전당 한가람미술관)

1996년 김호석 근현대인물전─역사 속에서 걸어나온 사람들
 (동산방화랑)

1996년 김호석 수묵인물화전(국제신문 전시실)

1998년 김호석전─함께 가는 길(동산방화랑)

 김호석전─그날의 화엄(동산방화랑)

1999년 올해의 작가 김호석전(국립현대미술관)

 김호석 초대전─또다른 지평선(아라리오 갤러리)

2002년 김호석전─19번의 농담(동산방화랑)

단 체 전

1981년 '81 청년작가전 초대(국립현대미술관 기획, 국립현대미술관)

 익우전(미술회관)

 한국 현대수묵화전 초대(국립현대미술관 기획, 국립현대미술관)

 오늘의 전통회화 '81전(관훈미술관)

 수묵화 4인전(동산방화랑)

1982년 묵 그리고 점과 선전(관훈미술관)

1983년 수묵의 현상전(관훈미술관)

 제4회 동·서양화 정예작가 초대전
 (서울신문사 주최, 롯데화랑)

1984년 한국화 단면전(미술회관)

1985년 현대 한국화 시각전(관훈미술관)

 한국화 채묵彩墨의 집점集點
 ─청년 시대의 모색과 시도 '85(관훈미술관)

1986년 현대 한국 채묵화, 동서의식의 만남
 (프랑스 한국문화원, Paris)

1987년 유홍준 평론집(『80년대 미술의 현장과 작가들』) 출판기념
 우리 시대의 작가 22인전(그림마당 민)

 이 시대의 한국화 신표현전(미술회관)

오늘의 한국화 수묵전(바탕골미술관 기획, 바탕골미술관)

오늘의 한국초대전(Gallery Korea, New York)

1988년 물과 먹의 소리전(관훈미술관)

한국화 의식의 전환전(관훈미술관)

서울 현대 미술제(미술회관)

현대 한국회화전 초대(호암 갤러리)

한국화 4인전 초대(갤러리 상문당)

1989년 오늘의 서울전(미술회관)

예술마당 금강 개관 기념전 ― 황토현에서 곰나루까지
(예술마당 금강)

현대 수묵전(동덕 갤러리)

'80년대의 형상미술전(금호 갤러리)

현대 한국회화전(호암 갤러리)

1990년 90년대의 한국화 전망전(미술회관)

젊은 모색 '90(국립현대미술관)

한국미술 ― 오늘의 상황(예술의전당 한가람미술관)

오늘의 초상(모란미술관)

농촌 현실과 농민의 모습전(온다라미술관)

젊은 시각 ― 내일에의 제안전(예술의전당 한가람미술관)

1991년 한국화 물성과 시대 정신전(미술회관)

한국화 동세대전(아라리오미술관)

한국화 6인의 심상과 형상전(갤러리 이콘)

1992년 90년대 우리 미술의 단면전(우리미술연구소 기획, 학고재)

인간, 그 얼굴과 역사
― 현대미술의 동향, 30대 작가전(미술회관)

한국현대미술 ― 1992 표정(새 갤러리)

전통의 맥 ― 한국성 모색전(서남미술관)

제8회 JAALA 제3세계와 우리들전(동경도미술관, 도쿄)

1993년 '93 한국화, 그 시각적 표현의 개방성전(갤러리 그레이스)

인물화, 삶의 표정전(현대아트 갤러리)

비무장지대 예술문화운동 작업전(서울시립미술관)

태평양을 건너서 ― 오늘의 한국미술(퀸즈미술관, 뉴욕)

1994년 동학농민혁명 100주년 기념전시회(예술의전당 한가람미술관)

한국현대미술 27인의 아포리즘전(월드화랑, 부산)

제4회 제주신라미술전(가나화랑 주관, 제주신라)

서울 600년, 서울 풍경의 변천전(예술의전당 한가람미술관)

1995년 우리 시대 거울 보기(동아 갤러리)

한국현대미술전(Magyar Nemzeria Galeria, Budapest)

1996년 오늘의 한국화 ― 그 맥락과 전개(덕원미술관)

1996 인간의 해석(갤러리 사비나)

사람 + 人間(갤러리 목시)

미술 속의 동물 ― 그 상징과 해학(갤러리 사비나)

제2회 한국일보 청년작가 초대전(예술의전당 한가람미술관)

전통과 현실의 작가 17인전(학고재화랑)

CONTEMPORARY ART IN ASIA(퀸즈미술관, 뉴욕)

도시와 미술전(서울시립미술관)

동아시아 모더니즘과 오늘의 한국미술(원서 갤러리)

한국의 모더니즘의 전개 ― 근대의 초극(금호미술관)

1997년 우리 시대의 초상 ― 아버지(성곡미술관)

1998년 한국현대미술전
(conference Centre Albert Borschette, Brussels)

1999년 역대 수상작가 초대전(호암 갤러리)

인물로 보는 한국미술(호암 갤러리)

2000년 제3회 광주 비엔날레 본 전시 ― 한국, 오세아니아
(광주 비엔날레 전시관)

일상, 삶, 미술전(대전시립미술관)

깨달음의 길을 간 얼굴들 ― 한국 고승 진영전
(직지사 성보박물관)

2001년 2001 희망 ― 歲畵展(가나아트센터)

1980년대 리얼리즘과 그 시대전(가나아트센터 전관)

변혁기의 한국화 ― 투사와 조망전(공평아트센터)

2002년 도시에서 쉬다전(일민미술관)

완당과 완당바람 ― 추사 김정희와 그의 친구들전
(학고재화랑)

한·중 2002 새로운 표정(예술의전당 한가람미술관)

우리들의 얼굴(제비울미술관)

2003년 제6회 포천미술협회 초대전(포천 반월아트홀 전시실)

2005년 고승유묵전(예술의전당 서예박물관)

국제현대미술전 ― DMZ-2005(헤이리 북하우스)

우리 시대를 이끈 미술가 30인전(서울옥션센터)

작품 소장

국회의사당

국립현대미술관

서울시립미술관

호암미술관

아라리오미술관

주 터키 한국대사관

주 필리핀 한국대사관

해인사 백련암

해인사 지족암

직지사 중암

범어사

불광사

고려대학교 박물관

Aiming an Arrow At Civilization

There was a painter. He gained attention from the art circle from the younger age with a lot note-worthy art pieces. He also enjoyed both artistic accomplishments and honor at the same time. Then one day as he closes his exhibition, he felt an inexplicable sudden hunger. He wanted to have some space from the work and familiar environments. After all he left everything behind and departed for the northern part of the Korean peninsular where the earth breathes like human does. It was not a usual travel for painting or a mere rest. If someone asks why a plain, the dessert area, there is no answer but a simple chance. However that simple chance developed to a fate, the fate to the inevitability of his life, and he ended up travelling the Eurasian Continent 48 times. Inspirations he gained from the travelling resulted 36 paintings shown in this book. 10 years since making the first step on

the northern plain area, four years since closing the last exhibition.

We would never know what he saw and felt out there. We can only be shown the wavy shadows, the sorrow of life and solemnity of termination and then realize in the end they are not indifferent to one another and that is stark order of nature.

The artist is Kim, Ho-Suk. Born in Jeongeup of Jeollabuk-do in 1957 and having experienced the political upheavals of Korea, he has occupied himself with representing the spirit of our time and life through such pieces as historical paintings, landscapes of farming villages, historical figure paintings, portraits of common people, family portraits, portraits of the priest Seongchol, paintings of virtues, group figure paintings, paintings of animals. On the other hand he made a certain influence on contemporary art circle by rediscovering the merits of traditional techniques, forms and materials of Korean painting and taking them over creatively, representing today's life on ink paintings. The series of Eurasian Continent paintings in this book shows the art world of Kim, Ho-Suk making another big step forward. This art book will bring a pleasure of looking at the artist's journey that has become deeper and broader.

김호석 화집
문명에 활을 겨누다
ⓒ 김호석 2006

초판인쇄 | 2006년 3월 3일
초판발행 | 2006년 3월 7일

지 은 이 | 김호석
펴 낸 이 | 강병선
책임편집 | 염현숙 조연주 김송은
펴 낸 곳 | (주)문학동네
출판등록 | 1993년 10월 22일 제406-2003-000045호

주 소 | 413-756 경기도 파주시 교하읍 문발리 파주출판도시 513-8
전자우편 | editor@munhak.com
전화번호 | 031)955-8888
팩 스 | 031)955-8855

ISBN 89-546-0121-9 03600

www.munhak.com